CMAZ!!

臺灣同人極限誌

本期封面Vol.17 / Cait

序言

Contents

Cmaz!!臺灣同人極限誌第十七期上市囉！同時也要跟各位讀者說聲新年快樂！在這新的一年裡，希望各位讀者也能夠多多支持臺灣同人創作。這期的封面繪師「Cait」畫風非常柔和，他的作品夢幻且極富生命力，往往能帶給人一種療癒的感覺。另外，本期專欄我們很榮幸能夠邀請到來自香港的「天兔」，他深受色盲疾病影響，卻努力不懈地創作，實踐自己想成為一位繪師的夢想，並將一切心路歷程分享給各位讀者，就讓我們一起進入他用夢想所勾勒的新視界吧！

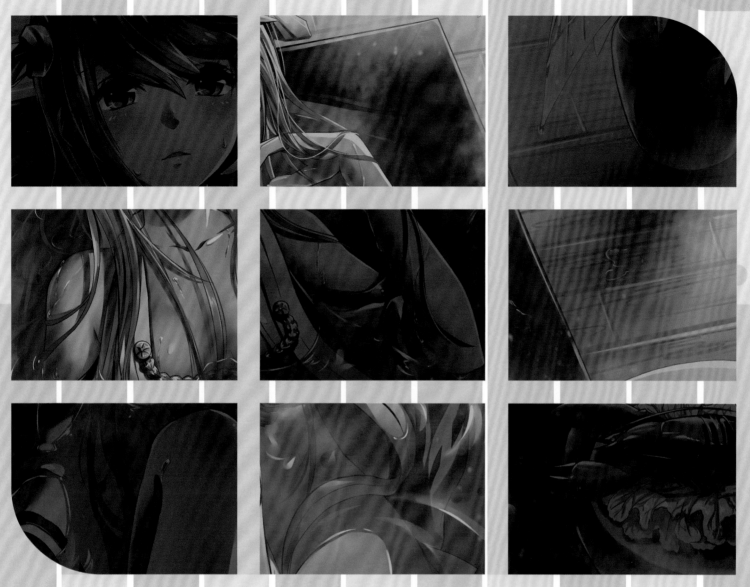

白靈子
艦娘
溫泉中

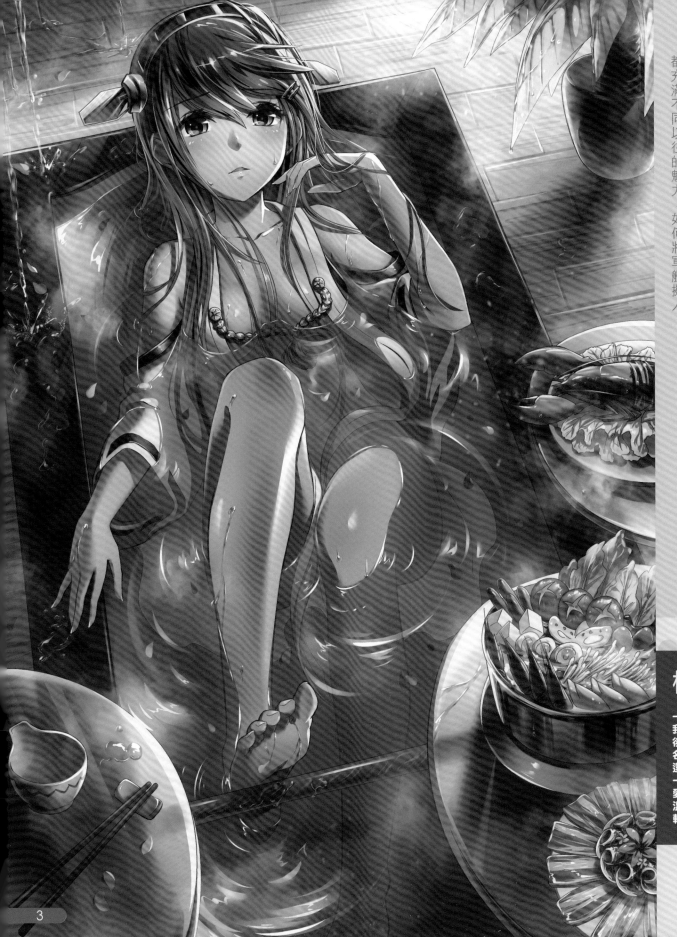

艦娘溫泉中

「擬人化」一詞在近年來的ACG界相當受到歡迎，在過去，Cmaz也嘗試過各種不同的擬人化主題繪，舉凡節慶、天氣、食物…等等。這次的主題，則是以最近很夯的遊戲「艦隊收藏」（艦これ）為主軸，這款遊戲無論在玩家或是繪師眼中，都充滿不同以往的魅力，如何將軍艦擬人

成為生動活潑的角色，也是備受討論的話題之一。而在這寒冷的季節裡，Cmaz將這些可愛的艦娘，與台灣頗為盛名的溫泉文化做結合，希望讓讀者看完之後，有種很萌又很溫暖的感覺（笑），就讓我們來欣賞這些創作吧！

榛名火鍋

一開始試著要融合一點台灣文化，可我不知道台灣溫泉該怎麼呈現。
後來想起宜蘭有邊泡溫泉邊吃拉麵的名店 XDDD 不過吃拉麵太沒 FU 了～
還是要火鍋啊!!台灣人最愛吃火鍋了!!一年四季都可以吃，火鍋也是我的最愛吶!
溫泉以會館的形式呈現，似乎台灣比較有這種在房間泡的私密感

♨ 內文

《艦隊 Collection - 艦 Colle-》是一款以第二次世界大戰時期的大日本帝國海軍軍艦為題材的遊戲，玩家需要收集稱為「艦娘（かんむす）」的軍艦萌擬人化角色卡片，為艦娘進行強化及改造同時，並以在戰鬥中打倒敵人作為目標。

遊戲作為卡片遊戲的同時，亦是模擬海戰的戰爭遊戲。

♨ 艦娘

首度公開時的登場艦娘共為 94 艘，另外加上改造後二艘變化版後總共為 105 艘。而在爾後隨時會陸續增加新艦娘及新改造艦娘。到去年 9 月為止，雖然登場的船艦幾乎都是隸屬於日本海軍，但是亦曾發表過將加入日本以外海軍艦艇的擬人化艦娘，而新加入的「Верный（阿拉木圖）」號，成為了第一艘日本以外的海軍艦艇（不過「阿拉木圖」號是由日本驅逐艦「響」修改而成，並不是一開始就由外國製造的海外艦艇）。

登場的艦娘各有自己的專用台詞，並使用聲優錄製成全語音。每位聲優平均分飾約 10 艘的艦娘，不過在 2013 年 8 月為止仍未完全公開所有的聲優所負責的角色。

♨ 遊戲內容

玩家在遊戲裡時，艦娘們會稱呼玩家為「提督」或「司令」，為透過收集航空母艦、戰艦、巡洋艦等不同類型的萌擬人化軍艦卡片「艦娘（かんむす）」，並編制不同的艦隊與敵人戰鬥務求獲得勝利。每一位艦娘的插畫及人物設定皆以軍艦的外型及特徵為藍本，而戰鬥時使用的數值，是對應該艦在不同海戰中發生的事件及其他要素，簡單地表現出來。艦娘所裝備的主砲等兵器也是以真實存在的兵裝能力數值化後的產物，所以該

♨ 台灣溫泉

台灣有溫泉徵兆的溫泉區有 128 處，以溫泉區地質來看，變質岩區最多，其次為火成岩區，沉積岩區最少。以化學特性分類，台灣溫泉大多屬於碳酸鹽泉，而溫泉年代大多已有一兩萬年之久，一兩處最年輕的溫泉也有幾千年。

♨ 台灣溫泉開發歷史

台灣溫泉的開放利用，可分為清朝時代、台灣日治時期（1896 年-1945 年）、地熱探勘時代（1962 年-1995 年）和溫泉時代（1990 年-）四個時期。最早有記載台灣溫泉的文獻是清朝康熙 36 年（西元 1697 年），當中描述了大屯火火山群，這同時也是台灣第一件具備溫泉火山溫泉地質的記述：

"石作覽靛色，有沸泉，草色萎黃，沄氣靄靄，是為磺穴。穴中毒煙噴人，觸腦欲裂。"

台灣主要的溫泉區都是在日治時期開發，由於溫泉（泡湯）是位處高緯度日本人主要的文化之一，在統治台灣時期，積極開發各地的溫泉，作為當地警察的療養所。例如由警政單位管理的「警光山莊」，即承襲日治時期的相關設施。

在地熱探勘時期，台灣溫泉的發展主要以地質研究和發電發展為目的，主要參與的單位包括美軍顧問團、台灣中油股份有限公司、聯合礦業研究所等，但在 1966 年-1974 年的陽明山馬槽溫泉區的研究中，由於無法克服地熱流體的強腐蝕性，而結束工作。1973 年之後，在中央山脈的探勘過程中，在宜蘭地區鑽鑿的井中，約 450 公尺，水溫可達 150-230 度，生產量 10-100 噸/時，在 1981 年於清水建立地熱試驗發電場，最高發電量是 2000 千瓦，八年之後設備受到阻塞影響，發電量降至 500 千瓦，於 1995 年關閉。

台灣在 1990 年解嚴以後，受到各類媒體休閒娛樂旅遊節目影響，許多溫泉區紛紛引進日本溫泉的經營模式，強調溫泉的養生、健康、美容與休閒的功能，促使溫泉旅遊業快速發展。

♨ 休閒觀光

由於台灣溫泉屬亞熱帶及熱帶，冬季以外其實並非浸泡溫泉的好時機。尤其清代漢人雖早已發現溫泉，但誤以為溫泉是一種有毒的水，不敢冒然接近，整個華南及台灣地區皆未有浸泡溫泉的風俗。但是熱愛泡湯文化的日本人，則視台灣溫泉為珍寶，溫泉文化主要亦在日治時期引進。也由於多數時間並不是溫泉旺季，故現代台灣溫泉業者除了溫泉養生、熱療、美容甚至賓館的型態經營，甚至結合 SPA 與美食餐廳，或以渡假方式經營，與日本溫泉經營方向有極大不同。最明顯的例子，日本溫泉旅館通常僅有大眾池有溫泉，且其餘設施並不多；但台灣溫泉常附設水療、房間也提供泉水供旅客休息使用。

資料來源：維基百科

眼04

眼03

眼02

眼01

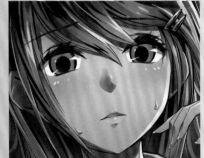

榛名04

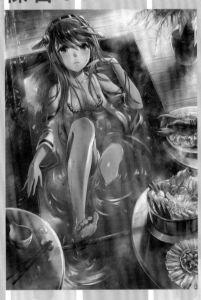

榛名03

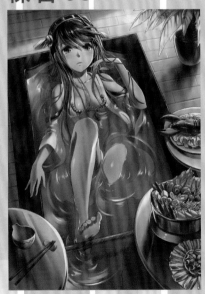

榛名02

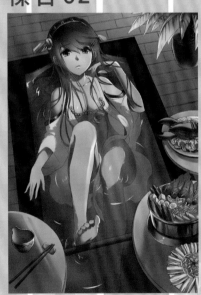

榛名01

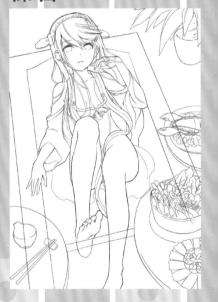

過程說明

雖然說是過程，不過其實是事後的圖層分解，後半部剩下只是微調色彩和加上蒸氣上色的重點，僅需要掌握亮暗面與質感表現即可，像是木質地板的部分，完稿看起來複雜，但實際上只需要做好受光時的顏色漸變，以及在邊緣畫上最高面，最後補上木紋質感就完成了，木紋的部分其實也是用畫筆隨意撇撇就可以了XD 大理石（？）浴缸，這類東西不會有像金屬劇烈的對比變化，但是會有低調的鏡面表現，在邊邊角角也會有較明顯的反光其餘水、金屬、硬質與軟質的各種質感表現，平時需要透過觀察與練習，大部分的東西只要控制顏色的對比度就可以做的7、8分像了，如果要更寫實則可以再考慮加入筆刷或貼材質。

Cait

追求柔和與治癒的美

Cmaz!! 臺灣同人極限誌一直致力於臺灣 ACG 的發展，為臺灣 ACG 發掘不廣為人知卻實力堅強的插畫家，這期我們邀請到的是曾經在第 3 期與第 5 期發表過的繪師—「Cait」。他是一位畫風非常柔和的繪師，他的作品夢幻且極富生命力，往往能帶給人一種療癒的感覺。正因為這樣的特質，這次就將 Cait 介紹給更多讀者認識囉！

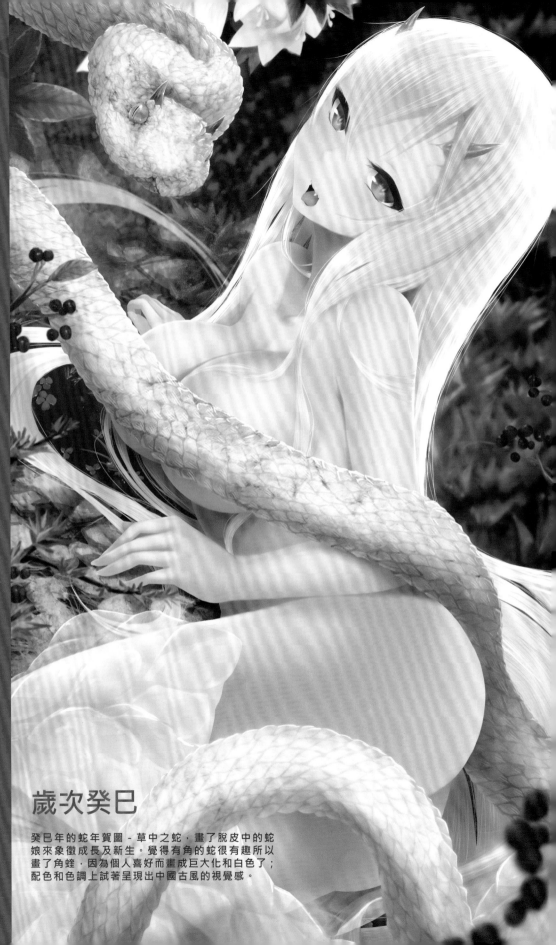

追求柔和與治癒的美

ℭ：非常開心能夠訪問到Cait，首先想請您簡單的自我介紹讓讀者們認識一下囉！

✿：大家好，我是Cait，也很高興能受到Cmaz!!的封面繪師邀請，Cait在這裡跟各位讀者們問安。因為很喜愛繪畫和動漫作品而接觸了繪圖創作，目前有從事繪圖工作和參與社團的同人活動，工作之餘，我也喜歡抽空做為私自的創作空間，希望以後也能繼續做在這個領域裡成長，還請各位多多指教。

ℭ：其實Cait曾經在Cmaz!!第3期與第5期發表過，這次很榮幸再邀請您擔任封面繪師，最近幾年畫風有什麼樣的變化嗎？有沒有嘗試不一樣的創作方式呢？

✿：這麼說起來，距離上次投稿Cmaz已經有兩年的時間了，這一次收到擔任封面繪師的邀請其實還蠻意外的。這段期間我的畫風還有作品的感覺，並沒有很大的變化，但主要在細緻度、光影質感等部分有進一步的追求。比較不一樣的作空間，是開始嘗試捨去線稿的無線繪，由於更加需要重視光影感，因此呈現出來的感覺和之前的作品有一些不同。發掘不一樣的創作方式就像是小朋友得到了新玩具一樣喜悅，之後便開始沉迷其中了，能發揮先前因風格而被限制住的領域，是整個創作過程中最有趣的部分。

雖然上色的方式不同，構圖方面仍然是喜愛的日系風格，在維持日式風格中融入不同的表現方式，在能力不足之下過程也是挫折連連，這也是今後要持續努力改進的目標。

歲次癸巳

癸巳年的蛇年賀圖－草中之蛇，畫了脫皮中的蛇娘來象徵成長及新生。覺得有角的蛇很有趣所以畫了角蝰，因為個人喜好而畫成巨大化和白色了；配色和色調上試著呈現出中國古風的視覺感。

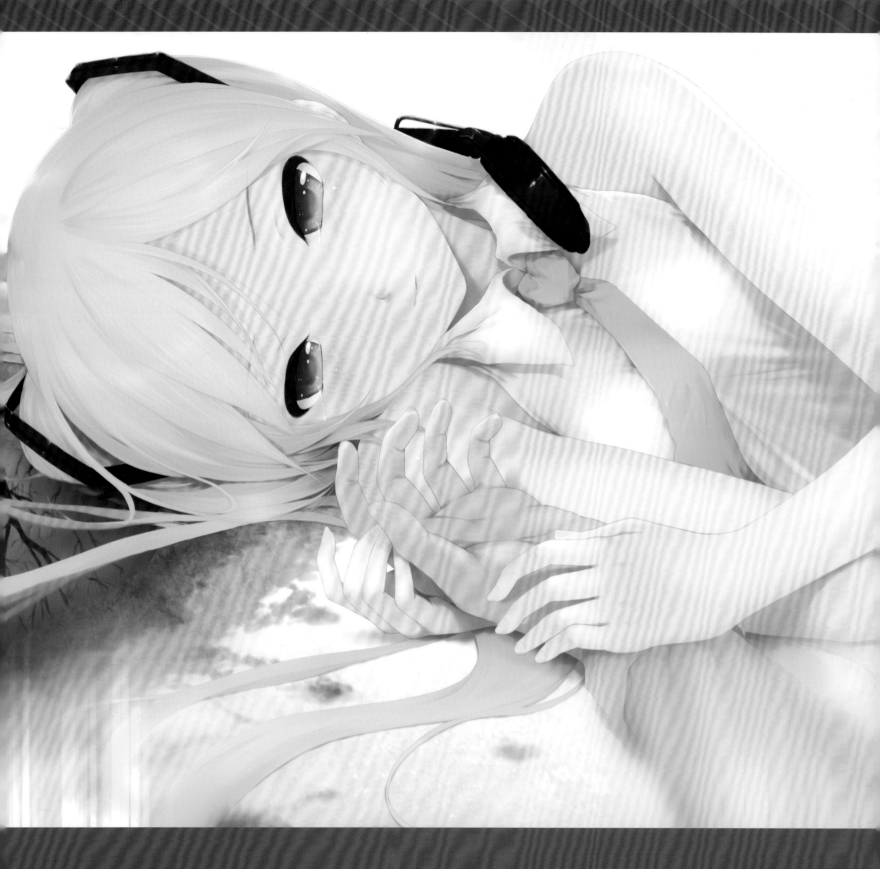

…您是從什麼時候開始接觸同人創作？怎樣的契機讓您從事喜歡上畫畫呢？而家人和朋友對於您從事 ACG 繪圖的想法是？

…記得學生時期很喜歡在課本和書桌上塗鴉，而自從家裡有了網路後，發現網路上有各式各樣的繪圖討論和發表平台，剛開始最常在巴哈姆特的姆術館上貼圖，後來也接觸了不同的作品發表網站。即使身邊難找到同好，也開始藉由網路認識了一些同樣喜歡繪圖創作的朋友，這就是開始從事同人創作的契機吧。朋友和家人對於我投入繪圖一事似乎都覺得理所當然，因為平常對繪圖表現出的興趣很明顯，不過當他們發現我有意想把興趣當成職業發展時，因為擔心而反對的情況也是難免的。

…「Cait」這個筆名的由來是什麼呢？有其他特殊涵義嗎？也和讀者分享一下，您在創作這一塊領域學習的過程以及心得吧！

筆名的由來應該是最初選了一個喜歡的英文名字作為網路上的 ID，就一直延用到現在了，說到 Cait 就會想到《最終幻想》(Final Fantasy) 裡面的角色—"Cait Sith"，而我那時似乎也很喜歡貓。

…在繪圖的領域中學習，因為是興趣所以會全力投入而樂此不疲，過程和成果中都能得到樂趣，這樣的正面循環很有幫助。在過去的學習過程中，沉迷於畫圖時常會不顧時間和其他事，這是自己最常犯的毛病…現在仍不時提醒自己。

…有沒有什麼動漫、小說甚至是電玩作品是您特別喜歡的？畫風有因此有被影響嗎？或是有特別喜歡哪些作品想跟讀者分享呢？

喜歡的作品實在很多，似乎說不完呢，還記得以前由朋友推薦的 PC GAME"仙劍奇俠傳"是第一次接觸的 RPG 作品，這個人人都知道的大作現在依然印象深刻。後來迷上了日本 GAL GAME 中細緻唯美的插圖風格，而最初影響我畫風最深的作品是 CARNELIAN 老師擔任原畫的"顏の ない月"。其他特別難忘的遊戲作品包括曾讓我成為網遊廢人的 RO，以及很折磨人又忍不住沉迷的魔物獵人 2G…最近的風格則是受輕小說：我的朋友很少：的原畫ブリキ老師的影響，雖然小說內容以殘念為主，但我不小心迷上其中的人物了。

Catcher FOr U

很喜歡的一首 VOCALOID 歌曲，輕快和憂鬱同時存在的曲風一聽就迷上了。雖然視點重心只在雪地上躺著的初音，用積水倒映出一部分的風景，表現出所處的背景情境。

で：您平時創作的主題或是想法的來源都來自哪裡？創作主題有參考的對象嗎？

：日常生活中看到的景象、和人聊天的話題、平日的妄想、受其他作品的激發……等等，我也經常參考自己喜歡的作品和角色來做發想，二次創作也常以喜歡的人物為主題來創作。

我會試著嘗試不同的畫法，學習沒使用過的技巧也能使成長得到幫助，有的時候則是在和朋友的討論，從中釐清自己的盲點。

で：平時創作一張圖，從下筆到完稿大約需要多久的時間？而您在創作的時候，曾經有遇過什麼瓶頸嗎？之後克服的過程與方法是什麼呢？

：繪圖從開始到完稿的時間從三小時到一個禮拜不等……但如果是平時工作稿，我則會盡量控制在一到三天內，閒暇之餘畫的圖有時就會畫上一個禮拜了。最常遇到挫折和瓶頸的地方是在構圖階段，作畫崩壞、構圖不滿意等等，上色也很常表現不出我自己想要的那種感覺。這個時候，我通常會空出一段時間來休息，做畫圖以外的任何事。遇上一段時間無法進步的那種困境時，

在創作過程中，構圖的部分我比較喜歡挑選那些令自己驚豔的景像，雖然目前的能力還不足以完全重現，但在繪製過程而重現其中一小部分。上色的光影質感則經常參考眼前的實物、景像或照片。其實我在繪圖上並沒有什麼特別的技巧，塗色後調色完全是隨著自己想要的感覺去嘗試，如果想加重質感的景物，我也會利用自己拍照做成的素材來貼材。

で：Cat 的用色非常特別，而且明暗比例很明顯，畫風非常柔和、夢幻且極富生命力，往往能帶給人一種療癒的感覺。能否將您創作的技巧分享給讀者呢？

：先謝謝 Cmaz 對我繪畫風格的肯定，能專注在自己的喜好上又受人肯定是很高興的事。

で：您本身從事的工作是甚麼？未來將會以專業繪師為目標嗎？或是有什麼規劃或是具體的目標嗎？

：目前我是從事接案的SOHO，未來期望能夠繼續從事興趣相關的繪圖創作，因為很喜愛繪畫和動漫作品而接觸了繪圖創作，同時，我也經常參與社團的同人活動。工作之餘，我也喜歡抽空做為私自的創作空間，雖然都是繪圖，工作合作的模式和完全自己興趣的創作都能各別投入和發展希望，如此才能繼續在這個領域裡成長。

星奈大人

想用細緻柔和的風格襯托出高傲氣質的星奈。在上色部分比以往多注重了一些細節，明暗對比也較小，整體想呈現色調協合的視覺感。

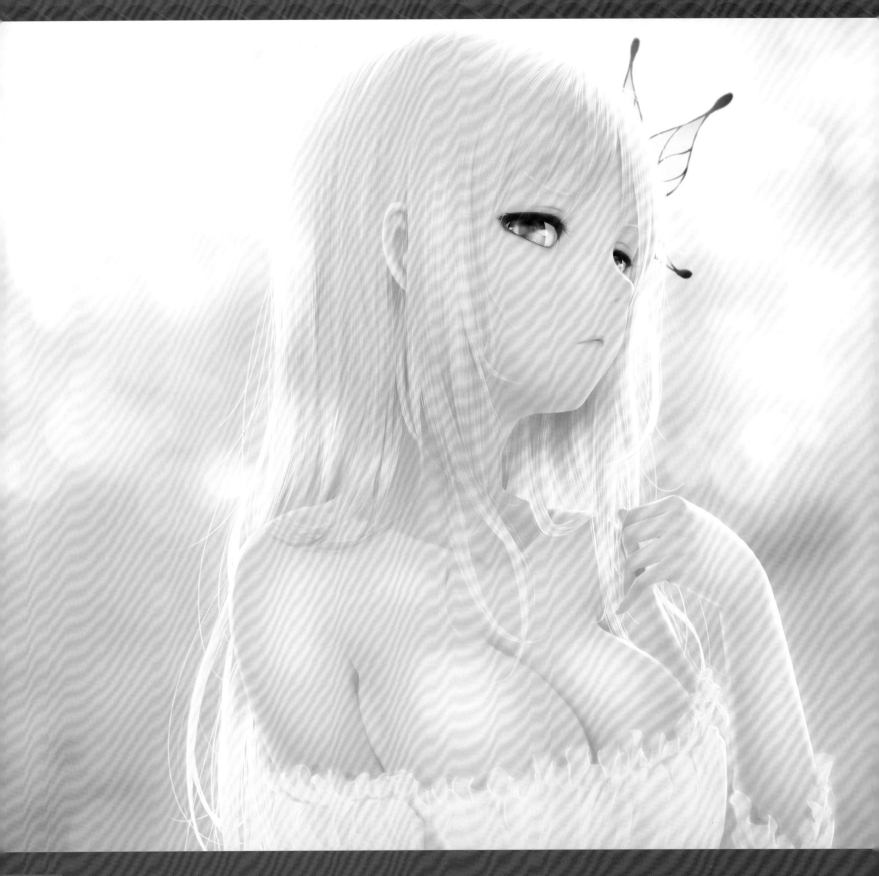

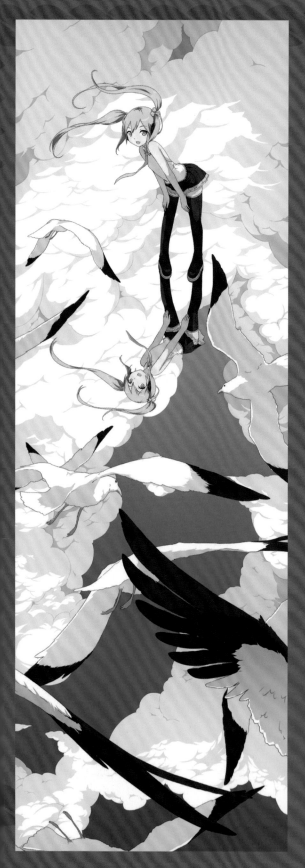

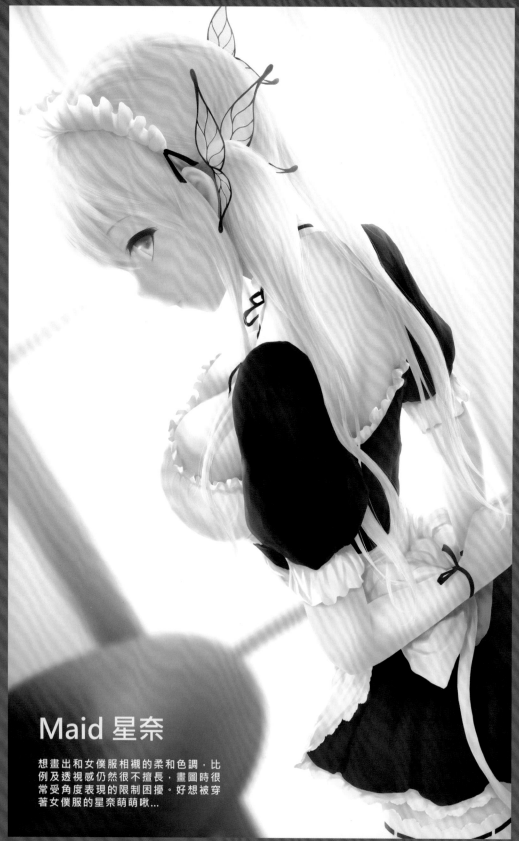

Maid 星奈

想畫出和女僕服相襯的柔和色調，比例及透視感仍然很不擅長，畫圖時很常受角度表現的限制困擾。好想被穿著女僕服的星奈萌萌啾...

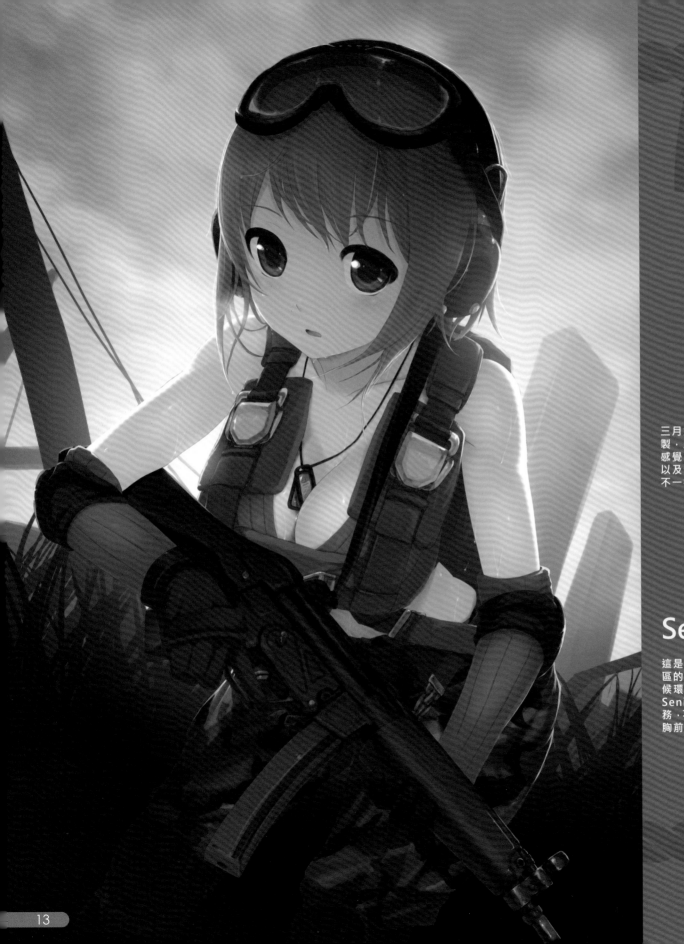

39 (右圖)

三月九日的初音之日賀圖。賽璐璐風格繪
製，用長幅圖片和簡明配色來表現天空的
感覺，站在倒映著天空的水面上的初音，
以及低空飛翔的海鷗。把圖反過來看會有
不一樣的感覺喔！

Seniya (左圖)

這是我很少畫的軍武原創題材。潛入某戰
區的傭兵少女 -Seniya，由於身處熱帶氣
候環境又是炎炎夏日，受不了炎熱氣溫的
Seniya 脫去上衣，以輕便的裝備進行任
務，不過依然不敵炎熱；就算以輕裝步行，
胸前的軍備重量似乎沒減輕的感覺...

己…在這段創作的時間，有沒有認識其他志同道合的同伴，一起討論或是切磋，或是有參加什麼社團要介紹給大家嗎？

✿…在開始學習繪圖的同時，也逐漸認識了一些同樣喜愛繪圖以及往職業發展的繪師，欣賞他們的作品、創作過程，互相討論對技巧成長有很大的幫助。目前參加的社團有：夢之翼、電萌，有許多同好繪師參與其中。

己…可以和讀者分享您的最新作品，或是出版過哪些同人誌可以介紹給大家嗎？作品內容是甚麼？

✿…為了這次 Cmaz 邀請，我畫了新圖作為這一次的封面，以穿著冬季服裝的少女作為主題，也畫了較為完整的背景，這是我一直想畫出的感覺，雖然這樣的畫法目前還是相當費時，不過我會繼續努力的。

己…請 Cait 對 Cmaz 的讀者們說句話吧！

✿…感謝您看到這裡，其實前面提到的，都算是些不成熟的心得感想吧，畢竟創作的道路上，每個人所遇到的情況未必相同。我認為自己需要學習的事情還有很多，所以讓我們一起在這廣大的繪圖世界努力吧！

同人誌作品以自己喜愛的當季作品為主題做二次創作，有興趣的朋友可至社團網站參考喔。

漆原るか

很喜歡《命運石之門 (Steins;Gate)》這系列的作品，以不同於 " 平行世界 " 的 " 世界線 " 設定來進行故事的 SF 作品，人設部份最喜歡的是 huke 老師，因此一接觸就迷上了。漆原不管是聲音和容貌都很可愛，身材也很纖細。(但他是男的)

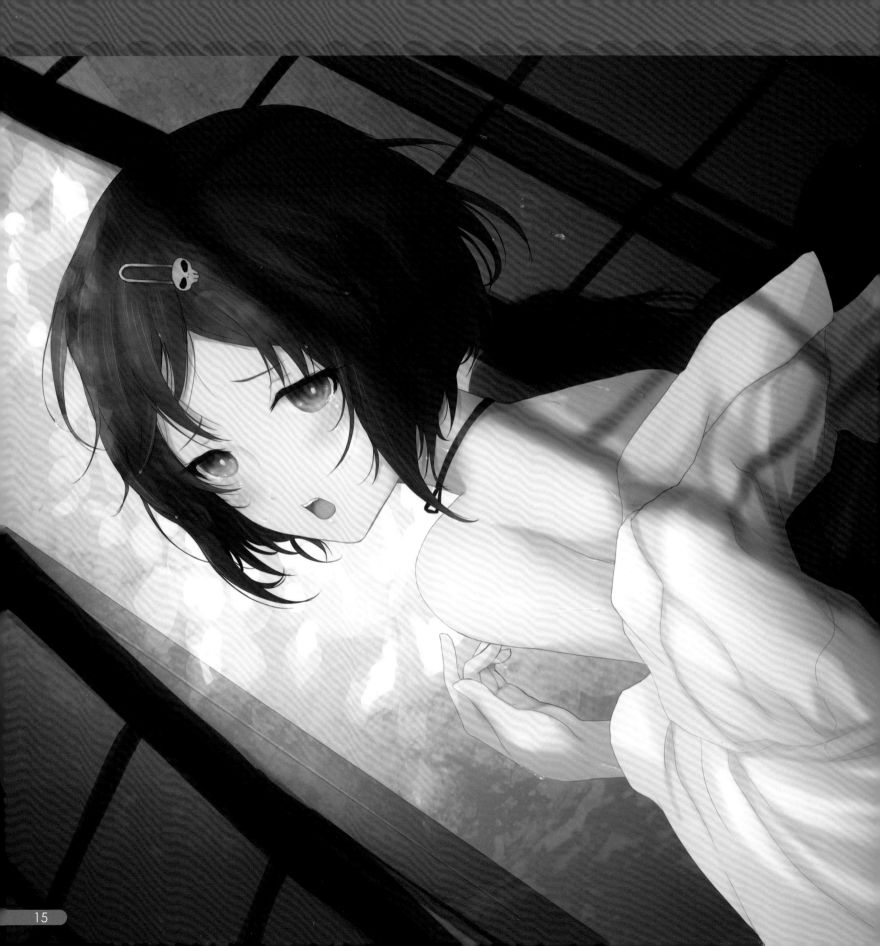

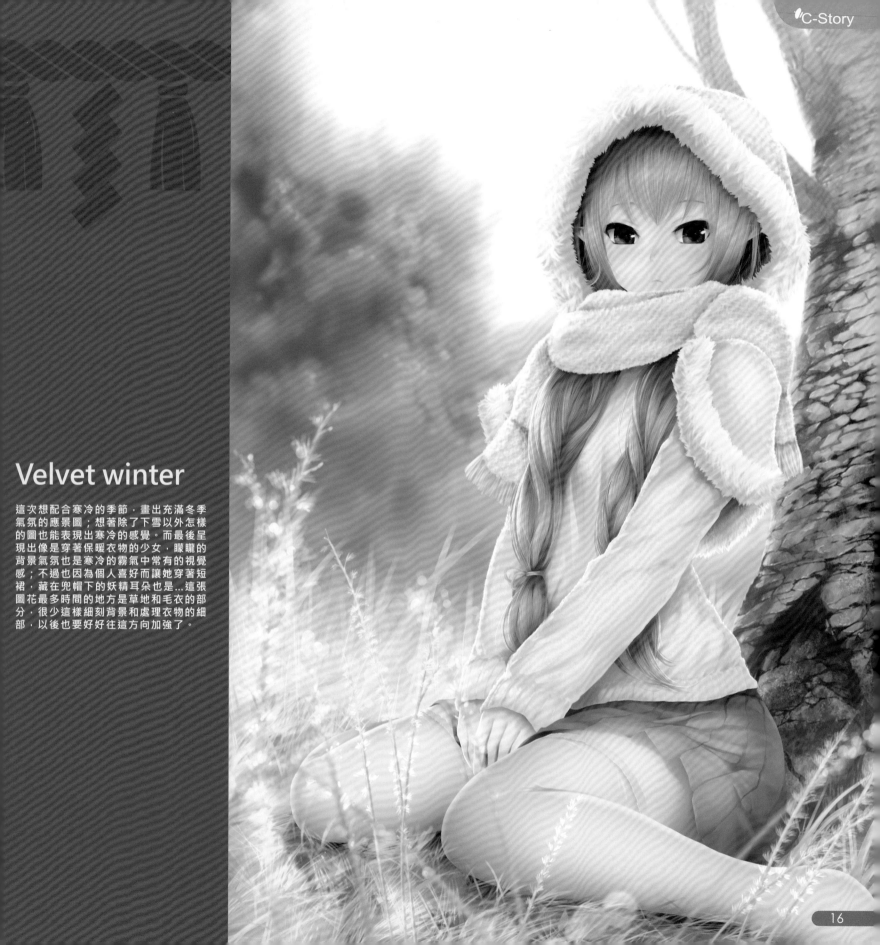

Velvet winter

這次想配合寒冷的季節，畫出充滿冬季氣氛的應景圖；想著除了下雪以外怎樣的圖也能表現出寒冷的感覺。而最後呈現出像是穿著保暖衣物的少女，曚曨的背景氣氛也是寒冷的霧氣中常有的視覺感；不過也因為個人喜好而讓她穿著短裙，藏在兜帽下的妖精耳朵也是...這張圖花最多時間的地方是草地和毛衣的部分，很少這樣細刻背景和處理衣物的細部，以後也要好好往這方向加強了。

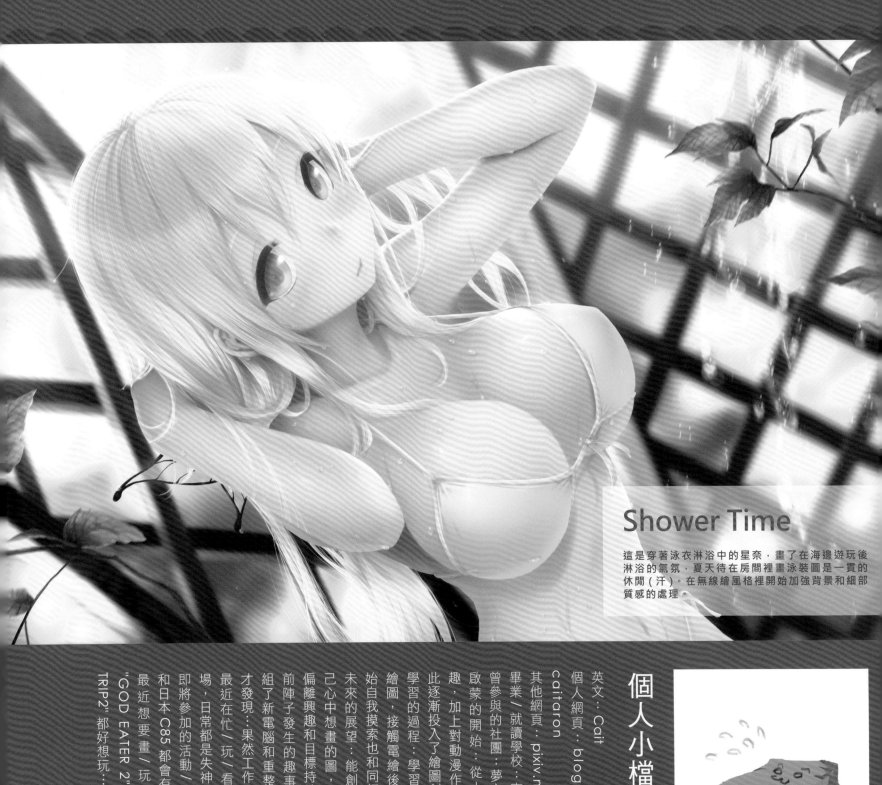

Shower Time

這是穿著泳衣淋浴中的星奈，畫了在海邊遊玩後淋浴的氣氛，夏天待在房間裡畫泳裝圖是一貫的休閒（汗）。在無線繪風格裡開始加強背景和細部質感的處理。

個人小檔案

英文∷Cait
個人網頁∷pixiv.me/caitaron
其他網頁∷blog.yam.com/
caitaron

畢業／就讀學校∷東方技術學院
曾參與的社團∷夢之翼、電萌

啟蒙的開始∷從小有畫圖的興趣，加上對動漫作品的喜愛，因此逐漸投入了繪圖創作。

學習的過程∷學習過素描和水彩繪圖，接觸電繪後產生興趣，開始自我摸索也和同好互相學習。

未來的展望∷能創作出更接近自己心中想畫的圖，工作也能以不偏離興趣和目標持續發展。

前陣子發生的趣事／事蹟∷自從組了新電腦和重整了工作房間，才發現⋯果然工作環境很重要。

最近在忙／玩／看∷剛脫離修羅場，日常都是失神狀態。

最近想要畫／玩／看∷PSV 的 "GOD EATER 2" 和 "AKIBA'S TRIP2" 都好想玩⋯

即將參加的活動／比賽∷在FF23 和日本C85 都會有新刊販售喔。

柏崎星奈

出自輕小說《我的朋友很少（僕は友達が少ない）》。可以算是嘗試用無線繪完整畫出的第一張作品。由於太喜歡星奈了所以開始很常用閒暇時間來畫；背景依然很不擅長而使用模糊的方式，來營造簡單的人物焦距和陽光下的和暖色調。

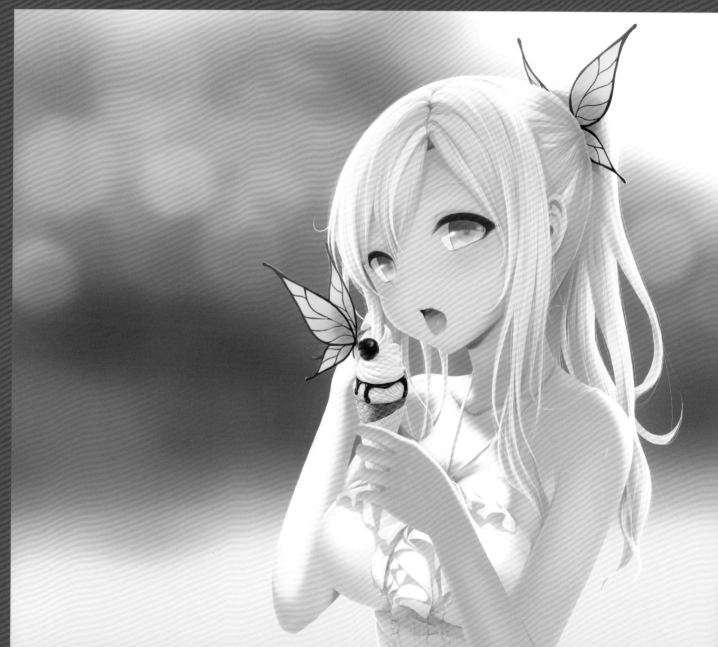

Mery Mery

2013 年的聖誕節賀圖，聖誕夜中的星奈。這張圖加強了陰影色調和矇矓的光暈來襯托出金色聖誕夜的氣氛；比較動態的構圖似乎是自己很少嘗試的。

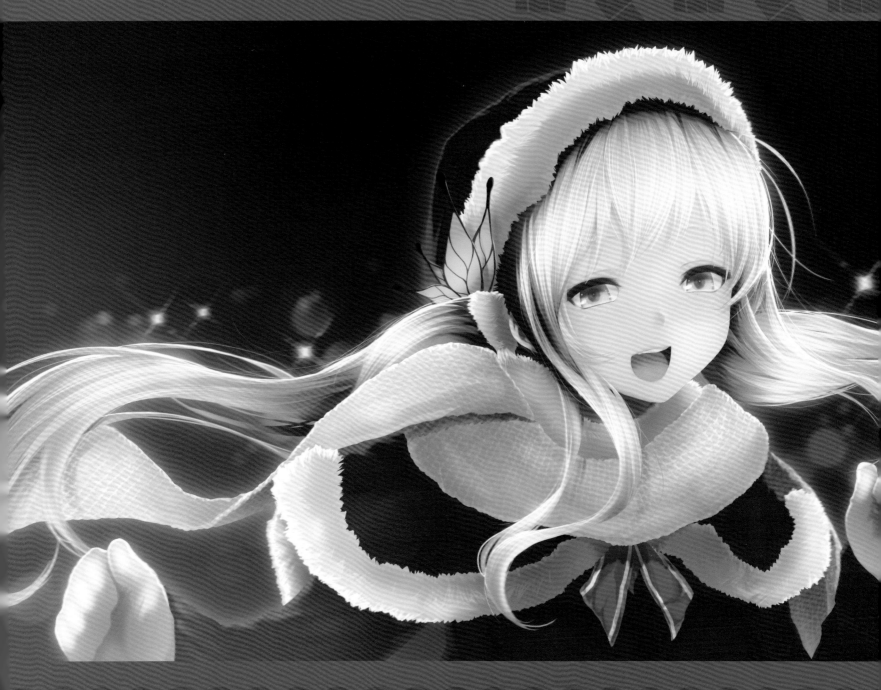

天兔
LEPUS

這期的專欄我們很榮幸能
夠邀請到來自香港的「天
兔」，他雖然受到色盲疾
病影響，卻未曾放棄創作。
他對於繪畫的熱情與喜愛，
實踐自己想成為一位繪師
的夢想，深深地感動了小
編，並將一切的心路歷程
分享給各位讀者，就讓我
們一起進入他用夢想所勾
勒的新視界吧！

畢業／就讀學校：香港保良局胡忠中學
個人網頁：home.gamer.com.tw/creation.
　　　　　php?owner=lepus
其他網頁：pixiv.me/lepusplus
　　　　　www.facebook.com/Lepus.plus
曾參與的社團：征服世界の下午茶

自我介紹

我對於繪畫啟蒙的開始，應該是來自於日記，
學習的過程大多是自己學習、參考 youtube，當
遇到困難時則會參考維基、百度的資料。希望
在未來能夠以繪圖詮釋出心中的想法與概念。

假如要分享最近發生的趣事，那就是看了「魔
法少女小圓」、「叛逆的物語」，可惜隔壁
的同學看不懂，其實我正在準備考試當中（好
像有點矛盾），希望在忙完之後可以把最愛的
Evangelion 重看一次。

我曾經出過一些刊物，包括《Tea for your life
01》、《K. Illustration Collection》，我現在所待
的社團也很歡迎有興趣合作的夥伴加入。

用夢想勾勒的新視界

℃：很榮幸能夠訪問到來自香港的天兔，首先想藉這個機會，讓讀者能夠更了解您，先簡單的自我介紹一下吧！

★：天兔是來自天兔座（拉丁文 Lepus，兔子）是獵戶座南邊的一個星座，代表着獵人（獵戶座）所追逐的兔子。我今年 17 歲，目前就讀高三，修讀有關美術的相關科目。同時我今年也是考生，平日的時間不是上課就是補習，主要靠睡眠時間創作。

我在高一開始接觸繪畫，並沒有正式學習過繪畫，都是靠 youtube、維基和百度，將理論、實踐這兩個部分並行。

℃：先天的色盲（色弱）疾病，又分為「紅綠色盲」和「藍黃色盲」，再請您稍微和讀者敍述一下，這個疾病帶給您哪些的不便與困擾呢？

★：色盲和色弱統稱為色覺障礙，分為先天性和後天性兩大類。先天性色覺障礙最多能見紅綠色盲，而這種色盲是遺傳疾病的一種。

雖然我並不是一個充滿正向能量、積極、樂觀的例子，但我覺得，還有許多比我狀況更嚴苛的藝術家在。假如以電腦舉例，我有問題地方的不是硬體，比方像先天失明的作家、肢體有殘缺的鋼琴家一般。對我來說，我覺得自己是有聽覺障礙的貝多芬一般。

對一般人而言，「色彩」是一種直覺、有一種定律，但對我來說卻是一種未知的語言。一般人會以記憶顏色幫助判斷事物。以樹木舉例，對我來說一棵樹從根部到樹葉都是一樣顏色的，這樣的症狀對日常生活帶來一定程度的影響。而且顏色對人來說，有不同的心理情感，但我並沒有這種感覺，對於創作的影響十分大。我以色碼 RGB、CYMK、HSB 來分辨顏色，對我來說顏色只是一組組數列而已，並不是「熱情的紅、憂鬱的紫」。

這樣的顏色情感有直接且巨大的影響，對創作來說也十分重要，但對我來說，顏色就像火星文一樣，我無法閱讀、無法理解，我也想過到底是我地球人看不懂火星文，或其實我才是火星人呢？

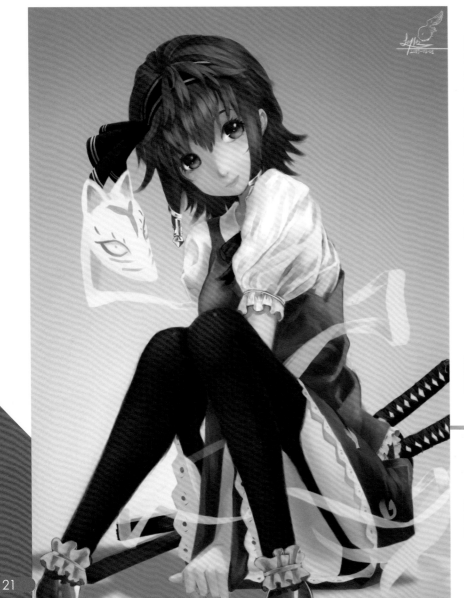

赤の蝶

其實因當是時暑假最後一個星期，也是畫圖的最後機會。這張是為了畫東西而畫的，因此我並不喜歡這張，加上有我最怕的紅色。

無色 X 半靈

這也是早期的作品，可愛的無色之王令我聯想起半靈和妖夢。就畫了菊理 cos 妖夢（東方）。也是我用較寫實處理的開始。當時創作的瓶頸是灰階上色，當時真的不會。

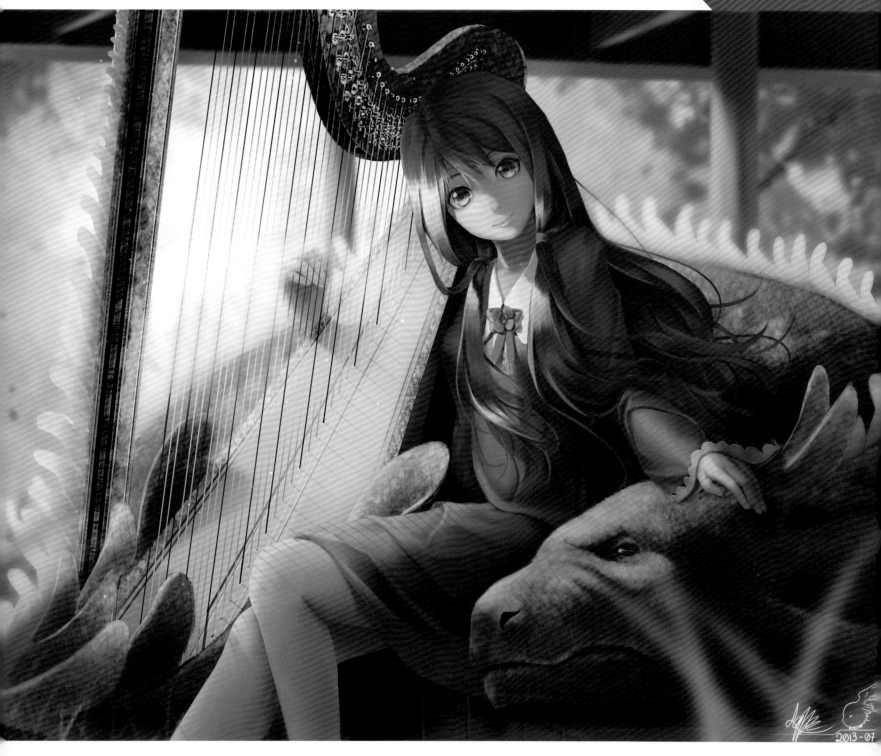

2013-07

龍の音

龍的聲音是怎麼樣？像野獸的咆哮？或是有如豎琴的優美？一切都由的讀者的心態決定。這張作品龍與人物的空間處理，還有點不滿意。

★…對我來說「天兔」是的動力來源。當我提到我是XXX學校XX班的學生，我所說的話沒有人聽，我所畫的畫沒有人看。而當我是「天兔」，我所說的話有人會願意聽、參考、學習。我所畫的畫有人會看、給意見並給與支持。

天兔本來就是被獵人（獵戶座）追逐的兔子。逃跑是為了生存，生存就要繼續逃跑。總好比原地踏步、守株待兔，世界並不會為你改變。兔子是食物鏈最底層的動物之一，而天兔更是被追逐的獵物，也是對自己無能、自卑的一種自嘲。

當我完成線稿色塊後，我完全感受不到那角色的存在，不論作品有多麼美麗，還是無法讓我感到滿足。我會以類寫實的方法畫畫，因為我看到的不是線稿和色塊，而是一個實物。可是，我所畫的作品漸漸成為了「人偶」，並不是一個人。（這個問題至今依然存在）

表現主義的先驅畫家孟克（Edvard Munch）曾經說過：「我們將不再畫那些在室內讀報的男人和織毛線的女人，我們應該畫那些活着的人，他們呼吸、有感覺、遭受痛苦、並且相愛。」這話更令我更了解我的問題何在，在我的作品中欠缺的正是情緒。XCG學院的講師指出，畫畫必經三階段：「感性、理性、感性」，第一階段是小時候的塗鴉，第二階段是學習不同的畫畫理論（我目前的階段），第三階段是完全熟練畫畫技巧和理論並加以情感運用，我目前正朝向這目標努力。

ε…如此一來，這樣的症狀應該給您帶來許多的困擾與不便，而您在創作時遇到的瓶頸，克服的過成與方法是什麼呢？

★…很多知名的繪師，都擅長以高彩度色彩為主，而我有好幾個月時間都著迷於對顏色的研究。可是，每當我看到色感好的繪師，對他們而言「簡單的幾個步驟」，都是我必須花很多時間才能計算好的顏色，這都不斷打擊我的自信心（加上我本來就不是自信滿滿的人）。而且身邊並沒有好友會畫圖，什麼煩惱或技巧上的問題都只靠自己解決。遇到最大的困難主要是空間及顏色。很重視空間感，因為對我來說空間感＝安全感（缺乏安全感的小孩）。而我用顏色定義事物十分困難，因此空間和質感對於我定義事物有很大幫助。我曾經在電台訪問中，聽到一位電影導演說：「讀者並不會聽任何藉口，千萬不要為自己找任何藉口。」我反覆思考之後明白到，色盲並不能成為我創作時的藉口，反而是有助我閱讀明暗的工具。我從來不會特別強調我有色盲，而我也不會刻意隱藏這樣的事實。我只知道不要再為自己的創作，只要專心面對自己的創作，我是否有這樣的疾病就再也不重要了。

ε…平時創作一張圖，從下筆到完稿需要歷時多久？平時創作的主題或是想法的來源都來自哪裡？創作主題有參考的對象嗎？

★…平時一張圖平均用三十多個小時，一半時間都用於調色。創作主題是源自日常生活的概念和看法。創作主題並沒有指定的參考對象，如我作品的90度的畫畫理論。我的創作並沒有加入其他概念，只是技巧練習，因為技巧練習有助我其他方面的創作。其實我們身邊有不少作品，設計都值得我們參考和學習，我們都不斷學習古今中外的作品，才可以續寫美術史，否則我們難以超越前人的作品。多數的參考對象是照片、@cat、龍之音、創世紀福音戰士。我只把它們視之為作品，其他都視之為練習。一年多前我和其他人一樣，以線、面為主。可是，我漸漸發覺線、面並不是我所追求的。

ε…當初是什麼契機讓您喜歡上畫畫呢？家人和朋友對於您從事ACG繪圖的想法是？

★…當初畫畫的對象並不是任何一張平面作品，而是立體的figures。因此從我的作品中可見，我對於作品空間感的重要性。早前我有玩模型、figures的興趣，本來打算練習一下畫畫，草圖，但是不知不覺間繪畫的興趣以覆蓋figures的興趣。

ε…「天兔」這個筆名除了先前提到的由來之外，還有其他特殊涵義嗎？

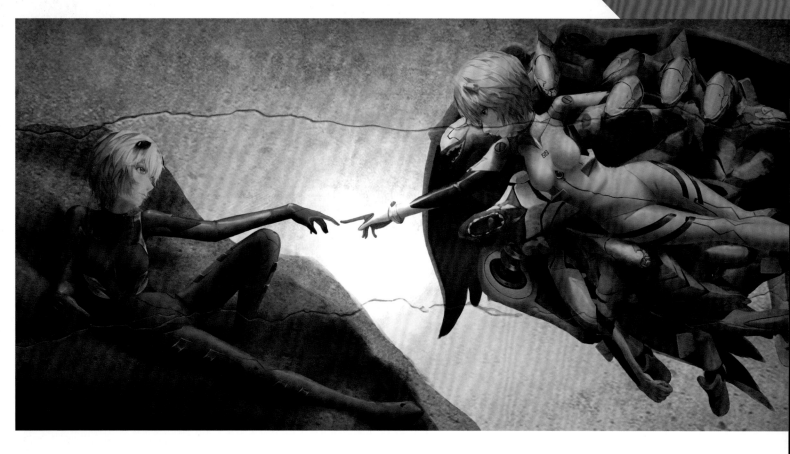

創世記福音戰士

女神在新劇場版的故事中死了?! 還只有個沒有靈魂的復製品?! 我不能接受,我只希望女神能夠向創世記中,上帝把女神的靈魂注入該容器,讓女神復活,就是我理想的結局。

蓋了玩模型的興趣。

我的朋友都支持我,他們對於身邊有朋友在畫ACG圖,都表示支持和鼓勵。我並沒有打算從事ACG繪圖的工作,因為色盲嚴重影響我的工作能力和他人對我工作能力的信心。但如有機會,我很希望能夠從事ACG繪圖的工作。雖然這並不是我的目標,因為我覺得繪圖工作難以養活我自己和家人。但如果大家不嫌棄的話,都可以多多合作。我的家人並沒有表示支持,也沒有表示反對,但我知道他們都會尊重我的決定。

c:色盲患者在職業的選擇上,往往會受到一些限制,特別是像美術這樣需要依賴大量辨色能力的工作。如果可以的話,在未來您會以美術相關行業作為努力的目標嗎?

★:未來會以美術相關行業努力,但是現實上很多時候都不是自己能夠決定的。如果可以的話,我當然想從事美術相關行業,但現實來說,心想事成這樣的說法是有難度的。我並不介意從事其他行業,只求在空餘時間可以畫畫。我知道當別人知道我有色盲後,就不會認同我的能力,這個我能理解。因為這是人之常情。但如果有人賞識我,我很樂意、也很希望有這個機會。

c:假如重新來過,您會選擇做一個「有色盲但熱愛繪畫」的人,還是「沒有色盲但也對繪畫沒興趣」的人呢?

★:我從來都沒有思考過這個問題,可能因先天色盲,所以有種理所當然的感覺。我認為色盲對我的性格沒有什麼太大影響,而我現在也想不出有甚麼興趣或喜好可以取代畫畫,所以我還是會選擇做一個有色弱

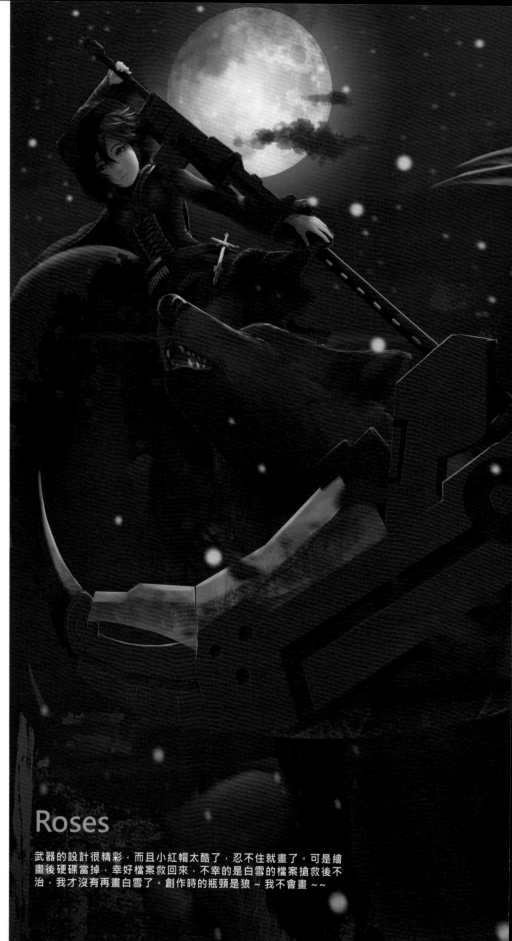

Roses

武器的設計很精彩，而且小紅帽太酷了，忍不住就畫了。可是繪畫後硬碟當掉，幸好檔案救回來，不幸的是白雪的檔案搶救後不治，我才沒有再畫白雪了。創作時的瓶頸是狼～我不會畫～～

乙：最後，請天兔對台灣Cmaz的讀者們說一句話吧！

★：我十分感激Cmaz!!給了我這個機會，可以讓各位認識我。因我要準備考試，所以2014年5月之前我都不會畫新作品。在考完試之後，我會更努力畫出好的作品，我也會繼續追求更高的水平，繼續做一隻追逐的兔子。

CWHK36，但作品不是很理想。之後我反覆思考，除了提升繪畫技巧和創作能力外，還有資金和人力等資源，因此我決定加入社團。

選擇這個社團是因為團裡有位朋友，是當時我還用HB鉛筆時所認識的。與其加入一個我還不夠了解、還需要時間磨合的社團，不如加入一個較容易磨合、可塑性較高的社團。因此我加入了「征服世界的下午茶」，但是這個社團才是剛剛起步，還有很多很多可改善和進步空間，還需要不少人力，如果讀者們有興趣的話，歡迎與我們合作。

未來我將會經常在台灣參加活動，如我無法在香港升學的話，我也有打算台灣升學。

乙：據小編了解，您在近期加入了台灣的ACG社團，簡單介紹一下吧！未來您也將會經常在台灣參加活動嗎？

★：我的社團是「征服世界的下午茶」（有Facebook粉絲專頁，可以搜尋看看）。其實我在較早之前，曾經在香港參加

但熱愛繪畫的人。

色盲對我的影響雖然很大，但是我是個不善於文字表達的人，我是個善於圖像表達的人，所以有沒有色盲只是上天對我開了一個稍為大了一點的玩笑…哈哈…

其實色盲也可以是武器的，色盲有助的觀察及閱讀明暗，並不會因色相的調子影響我閱讀明暗調子，有助我處理空間。

 # 繪師搜查員 X 繪師發燒報

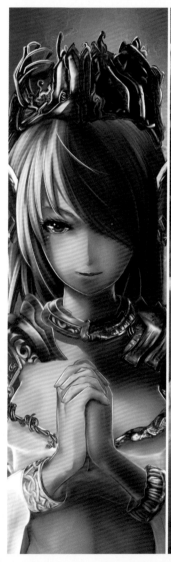
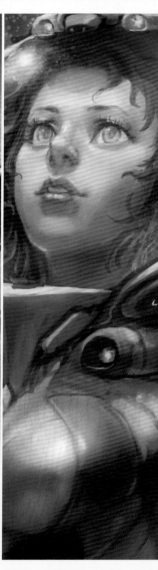

熊之人　　　　　可樂　　　　　啾比　　　　　海@治喵海產店　　　　方向錯亂

C-Painter

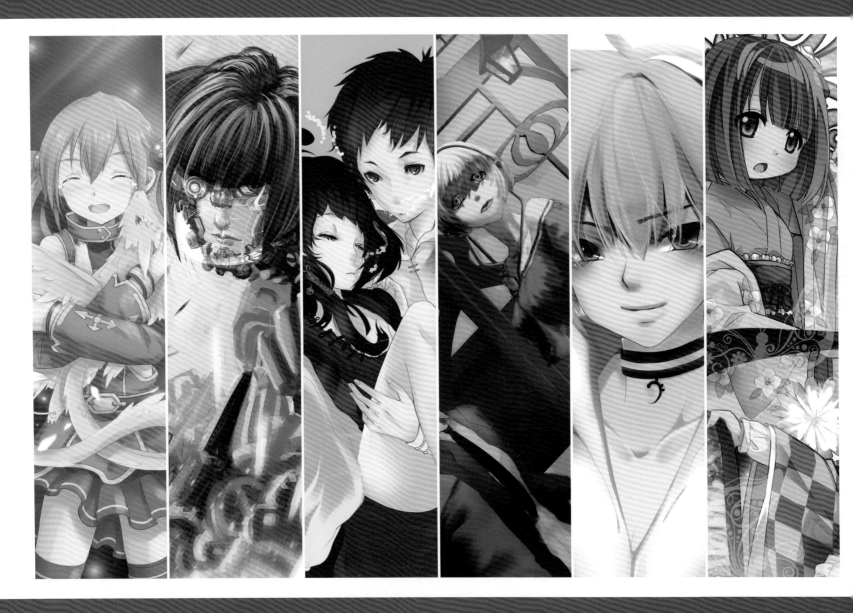

九夜貓　　　天草　　　UⅡ　　　serflygod　　　瀨田小光　　　遙星黑

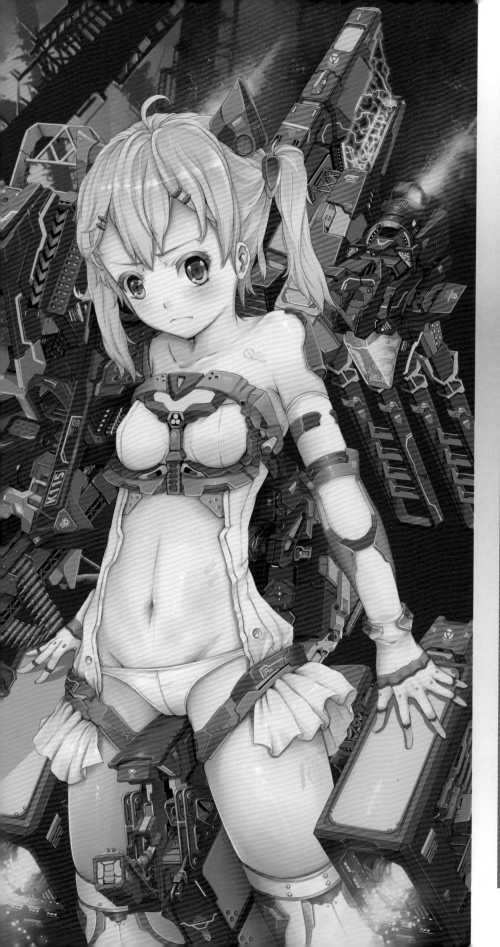

CMAZ **ARTIST** PROFILE

方向錯亂

畢業／就讀學校：崑山科技大學
個人網頁：home.gamer.com.tw/homeindex.
　　　　　php?owner=a736066
其他網頁：www.pixiv.net/member.php?id=2671042
曾參與的社團：崑山科技大學－動漫社

自我介紹

我在高中 2 年級時，意外得到一本輕小說，開始了我
的插畫旅程。在當時，我只是喜歡看看小說並幻想故
事畫面，直到大學 2 年級開始突然積極地畫圖，但因
為我是讀電子工程系而非設計或美術相關科系，所以
只好從網路上看許多的圖，並從中去學習，也得到了
不少啟發！

希望在未來能夠加入一個社團，並多參加插畫領域
（如同人展、插畫比賽）的活動。

Loli 機械

當初在看完某位日本插畫家的圖之後，開始嘗試小女孩與龐大機械的配置，也是這張作品的創作主因。在繪製時女孩與機械的銜接算是這次繪圖的瓶頸，而我自己很喜歡整體機械的部分。

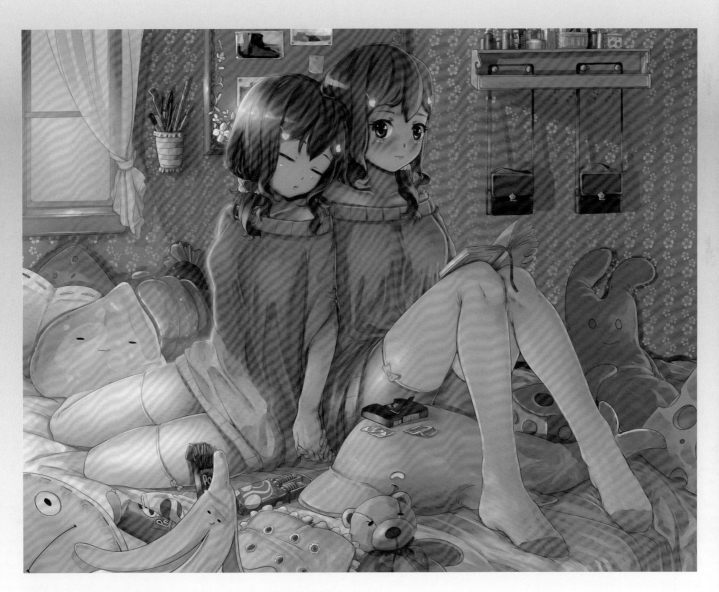

雙子的午後

創作的主因是突然想畫雙胞胎姊妹的感覺，於是就嘗試畫一張她們度過午後的悠閒時光的作品。光線的表現手法比較難掌握，自己最喜歡的地方是人物。

龍族後裔

之前在網路上看到一些網友發的龍族化的
少女，感覺蠻不錯的，於是也來試畫看看
龍麟的感覺和呈現方式，但當時繪製少女
身體上的鱗片時有點遇到瓶頸的感覺，而
自己最滿意的地方是在尾巴部分。

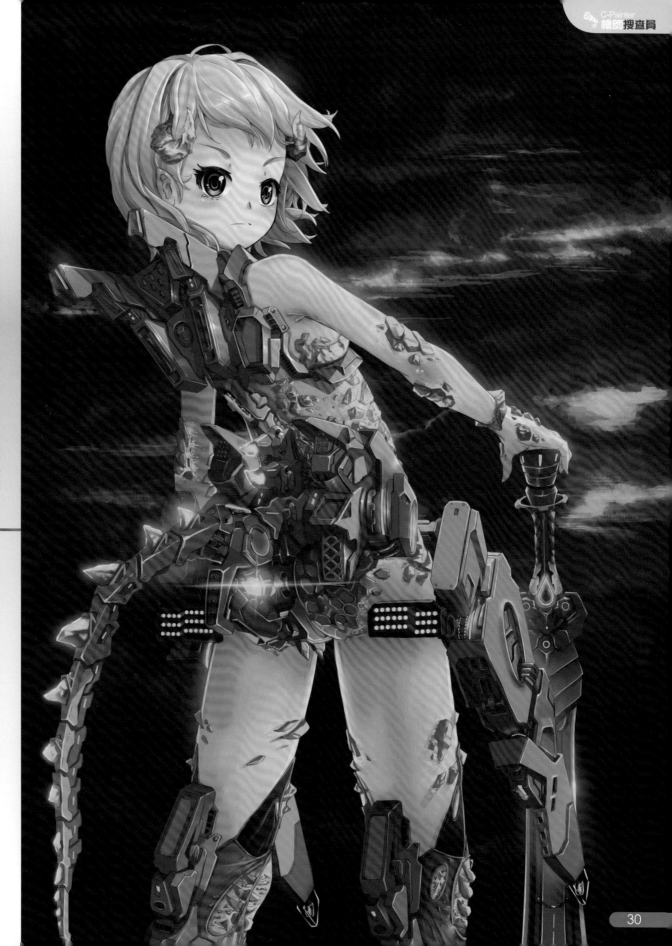

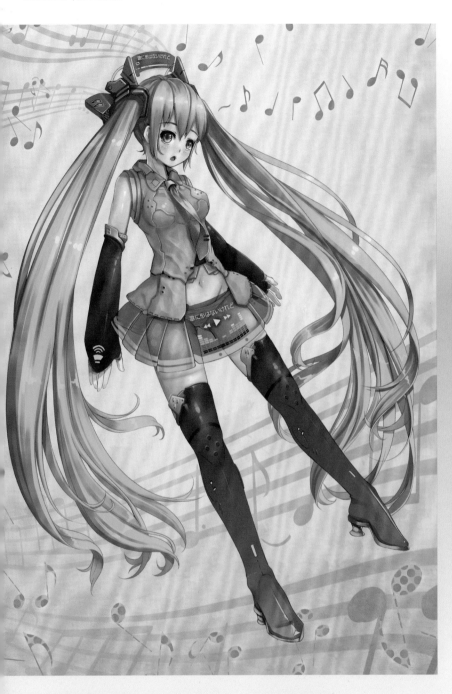

移動式卡拉 OK- 初音型

想嘗試繪製目前紅透半片天的初音未來,主要創作理念是想把
他初代的衣服稍微做一點改變。高跟鞋底部我費了比較大的工
夫才完成,而透明裙子是我自己最滿意的地方!

下課回家

看了新海誠的動畫之後,對於他在光線的表現相當憧憬,於是
自己也來嘗試畫看看場景的圖。但房間最後面的部分是我創作
時遇到的瓶頸。而最滿意的地方則是地板的反光。

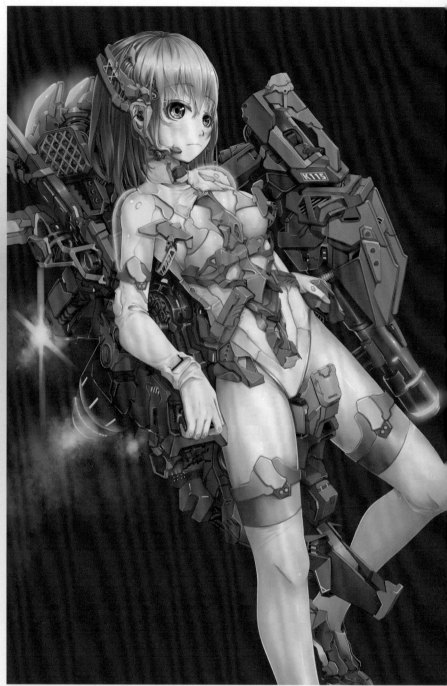

機械大砲

創作的理念是之前看鋼彈的卡通，就覺得他配色好棒，突發奇想來一張類似的構造與配色試看看！但當時發現機械光澤的表現方式頗有難度，完成之後最滿意的地方是人物背後的渦輪。

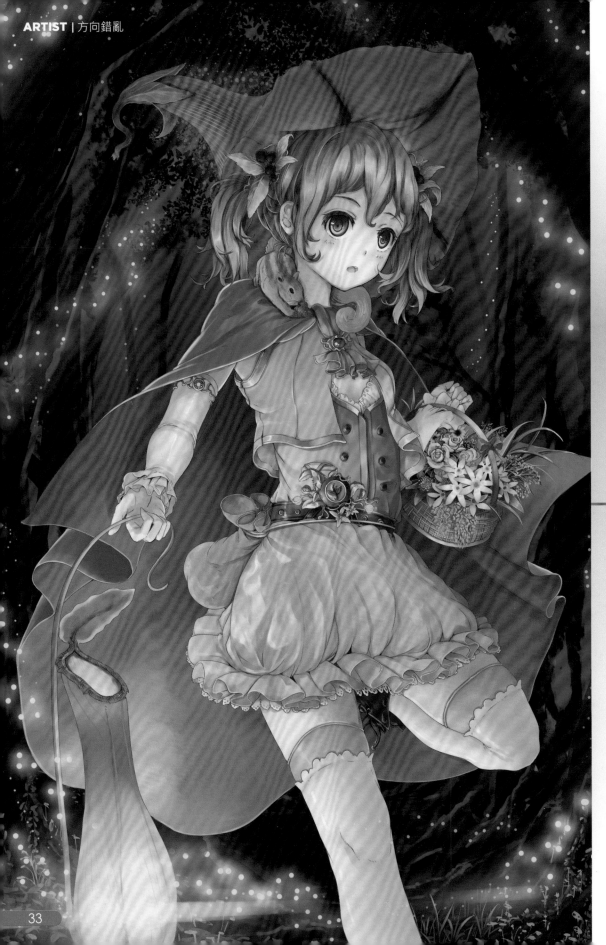

晚間看守

這張圖是當初為了參加論壇的女僕活動所繪製的作品，創作時的瓶頸是背景呈現的不夠詳細，但我個人很滿意腿與衣服的表現。

草食性魔女

之前買了一株豬籠草，並照顧了一陣子，發現豬籠草的袋子越來越大，並想到把它拿來當燈籠感覺很不錯！夜間森林的表現其實蠻不容易的，最滿意的地方是人物服裝的設計。

CMAZ **ARTIST** PROFILE

海 @ 治喵的
海產店

畢業 / 就讀學校：致理技術學院

個人網頁：home.gamer.com.tw/homeindex.
php?owner=berryz88

其他資料：金牛座、身高 17mm，主要成分是麥克雞塊跟麥當勞
薯條，最喜歡的按鍵是 Print Screen SysRq 和 Enter
及滑鼠右鍵，喜歡觀賞恐怖片、玩電視遊戲、看小說、
聽熱血悲壯的音樂。平常在家除正職外再接些插畫
案，理想是當個幸福又瀟灑的麥克雞塊ＯＵＯ。

自我介紹

在我五歲的時候看媽媽畫圖，之後就愛上創作了。二十二歲以前
都在手繪，因為口袋空空加上知識不足，所以到最近才開始自修
電腦繪圖。我學習的方法，就是多看網路上大觸畫師的作品，一
邊被嚇哭一邊自行研究畫法。希望將來技術能更進步，目標是成
為全職 SOHO 族。

進擊的巨人
Goodbye my love

看完動畫第 22 話之後的產物，不知為什麼忽然對里維和佩托拉這一對很有
感覺，而作畫的時候耳邊正好聽著少女革命的主題曲，於是就不知不覺把進
擊的巨人跟少女革命做了結合，想不到效果意外的好，神作跟神作之間的結
合果然不會有問題（笑）

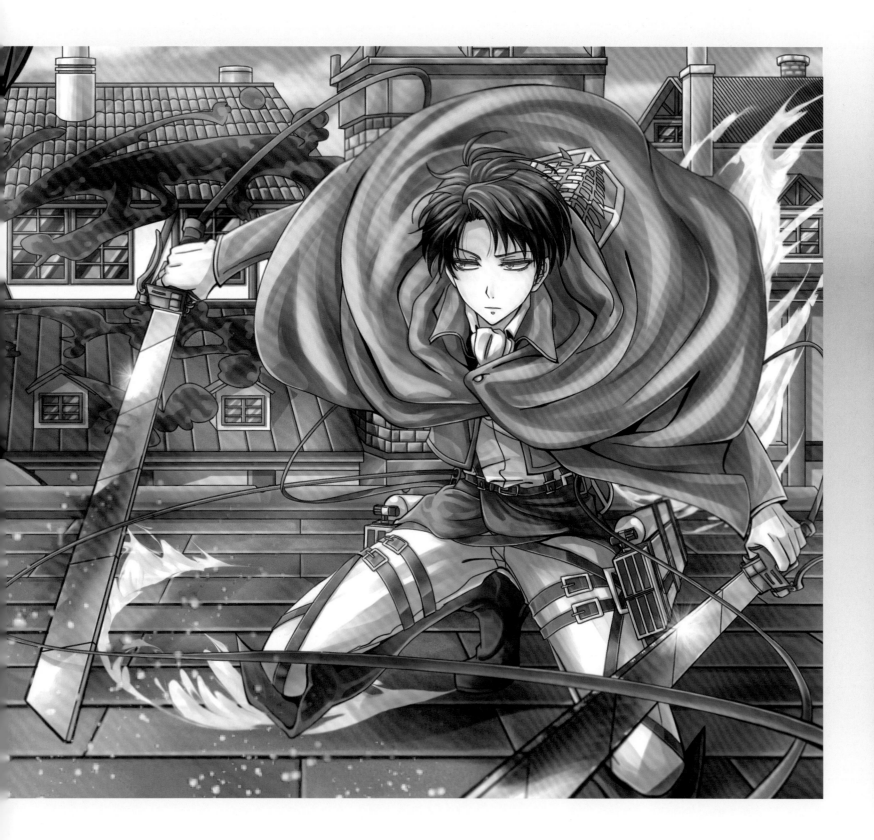

進擊的巨人 - 殺青之後

相信巨人迷應該一看就能明白,這是我看完動畫第一季之後的產物,在寫出這段介紹的同時忽然意識到,總覺得我的畫好像是在反映內心的感受,不過是相反面的,例如:動畫給我的感受越難過,畫出來的東西就越快樂,是因為想要彌補心中的遺憾嗎?

進擊的巨人 - 一米六兵長

這張圖的創作主因是被其他大觸畫家刺激出來的作品,原本只是想嘗試著畫畫看,結果,可能是因為畫的人物是兵長,就越畫越認真,後來就變成一張完整的圖(笑)。立體機動裝置的部分是比較棘手的部分。

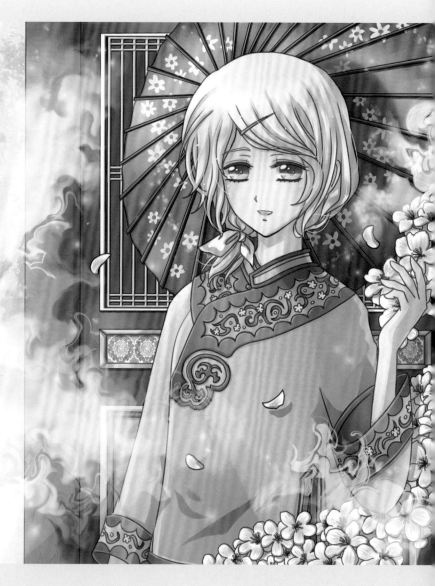

鏡音雙子 - 桐花雨

這張圖的創作來源是歌曲〈桐花語〉的 PV 用圖,語言是台灣傳統的客家語,被調教的相當好聽,歡迎有興趣的朋友去聽看看,從我的網址中找尋到這張圖,就可以連結到 PV 製作師那裡囉。這首歌曲改編自鏡音雙子的〈紡唄〉。創作時的瓶頸在於不太會呈現客家文化。

進擊的巨人
Night

在看過網友自製的〈團兵〉影片之後，
而忽然降臨的靈感，這是我個人長這麼
大以來，喜歡的 CP 中最老的（作死），
但我總感覺這對 CP 在原作中可能會悲
劇（默），其次喜歡的 CP 是〈艾利〉，
不過這兩個配對似乎快被〈利艾〉給淹
沒了（笑）。而背景的部分是創作時遇到
的瓶頸。

CMAZ **ARTIST** PROFILE

Claire 啾比

畢業／就讀學校：銘傳大學

個人網頁：home.gamer.com.tw/homeindex.
php?owner=fromchawen

其他網頁：www.pixiv.net/member.
php?id=1254271

自我介紹

我是在幼稚園時期，從繪製母親節卡片開始
產生創作方面的興趣，而學習方法大多是自
己慢慢的學。我希望畫功可以更加深厚，能
對工作表現會更有幫助。

櫻色

完全掏空思緒的情況下練習的圖，意外的效果不錯⋯很
喜歡畫人物飄逸的頭髮以及光澤感，以後的目標是希望
整張圖看起來就像是活的，人物栩栩如生那種感覺！

草原的氣息

自創角色伊格的插圖～設定上他是個
喜歡讀書，但因此得了大近視，總是
帶著眼鏡的少年～這張用 SAI 繪製，
總覺得 SAI 畫起來比 PS 快很多呢。

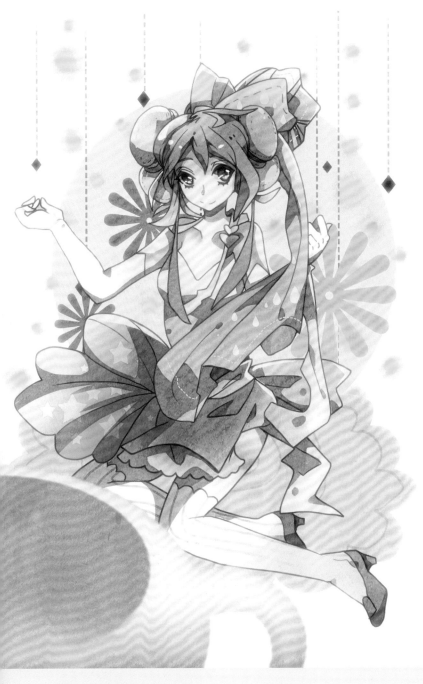

馬卡龍少女

這張的動機其實只是想吃馬卡龍…（爆笑），平常根本不可能常吃，所以也只能畫圖望梅止渴一下～馬卡龍的顏色跟美麗的造型果然擬人化還是少女的形象最適合了！

梳髮

自創角色洛、莉奈兩兄妹的互動，哥哥在幫妹妹整理頭髮～一直很想嘗試畫看看溫馨一點的互動，看了心情也會好轉起來 （'▽'）比較大的瓶頸還是在透視跟光源吧～跟單純的人物圖不一樣，透視之類的小地方還是要加強～

LOL- 星朵拉

單純練習英雄聯盟的人物-黑暗法師星朵拉～還
有 Photoshop 的特效,不過總覺得還可以在畫
得更好,希望下一張加油。一直覺得英雄聯盟的
角色每個都設定得很有特色,他們團隊的美術設
定相當受到業界推崇呢。

充能少女

跟巴哈網站認識的繪師阿士蘿詢問後徵得同意,畫出他設計的角色"歐
姆",是個以電力為設計概念的美少女,外型非常活潑可愛～有關這個
角色更多設定歡迎大家去他的巴哈小屋參觀喔!

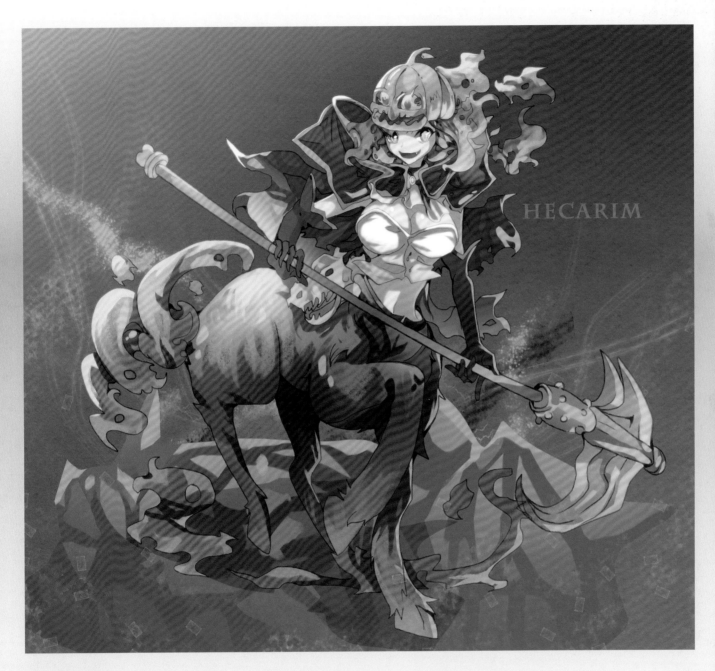

HECARIM

赫可琳

英雄聯盟某隻打野人馬的南瓜節造型性轉...(所以不是名字打錯 XD)，老實說這隻畫起來頗有
難度，結果還是選了盔甲比較少的造型下手～某些笑點有點萌的角色，在等他的彩虹小馬造型
問世中～:P，這張作品上色的時候蠻順的，順著心情厚塗筆觸感覺比較自由～

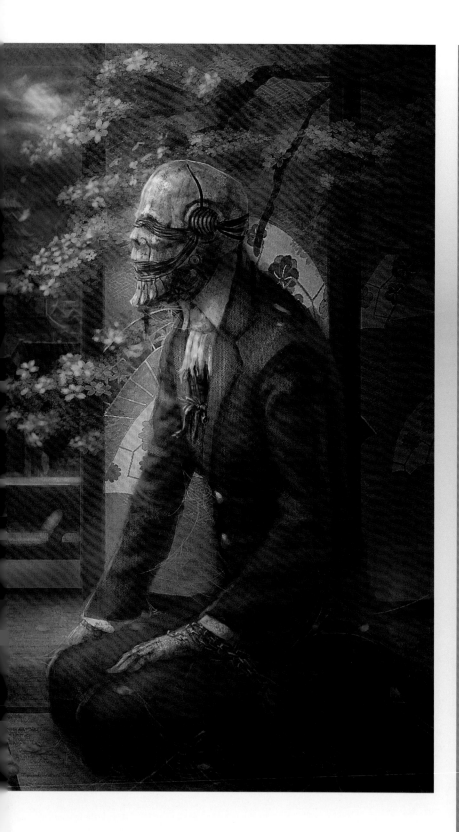

CMAZ **ARTIST** PROFILE

cola可樂

畢業／就讀學校：國立台中科技大學
個人網頁：www.facebook.com/cooljack0614
其他網頁：blog.yam.com/artistbar
曾參與的社團：個人社團
其他消息：現為狂龍國際約聘插畫家兼講師

自我介紹

我的老爸是業餘畫家，所以從小喜歡塗鴉，後來迷上日本
AC，也開始喜歡畫自己喜愛的動漫角色，因此對畫畫有著無
限夢想 (XD)，其時我並非美術相關科系，因此畫圖只好自己
摸索…剛開始接觸電繪時，在網路認識了一些畫圖的前輩與同
好，受大家許多幫助與鼓勵才能持續。而鍛練自己的畫技到現
在，靠自己練習總是有許多盲點無法突破，真的需旁人的提醒，
非常感謝幫助過我的朋友們。

畫圖的熱情，隨著出社會工作一陣子後多少有點被消耗掉。也
很久沒有出刊個人刊物了，對於過去那個熱血畫圖的自己感到
非常懷念，因此希望能夠慢慢找回感覺，然後以出新刊為奮鬥
的目標！我覺得創作的道路上有同伴真的很重要，希望大家也
能找到志同道合的好夥伴一起努力！

我之前出過椎名林檎同人繪本，至於社團的部分，雖然已經休
息了幾年，不過近期會再跟大家見面的！

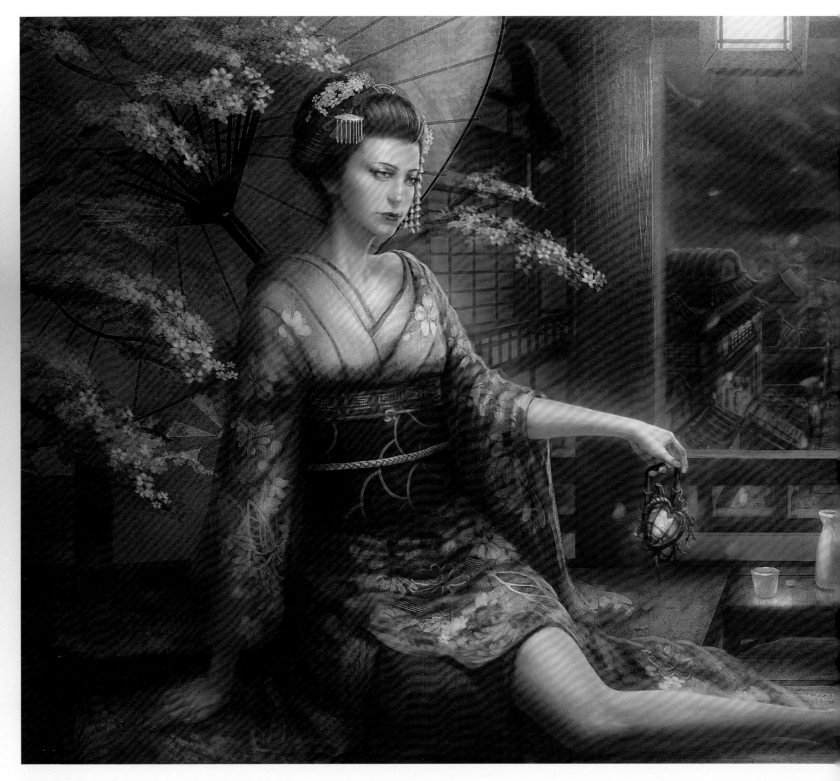

掠奪

我一直想畫以藝妓為主題的圖，因此誕生了這張作品，另一方面也想挑戰把花街柳巷的城市畫出
來。我認為整張圖的透視非常不好處理，前前後後修了好多次。最滿意的地方則是和服的部分。

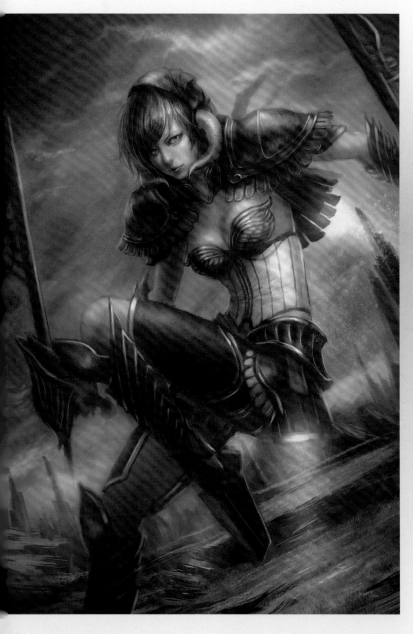

飛天少女

這張作品的創作主因是和專門處理 3D 同事一起合作的案子,想畫出一個有飛行器的女戰士。後來在創作的時候,為了呈現飛行的躍動感而小苦惱,而我最滿意地方是整體構圖。

嬉皮牛仔大叔

之前有一段時間玩了碧血狂殺這款遊戲,有一天突然很想畫兇狠的牛仔,於是有了這個作品。在創作的過程中,我認為往畫面延伸的手是比較難以呈現的。而我自己最滿意的地方則是膚色明暗轉換的色調。

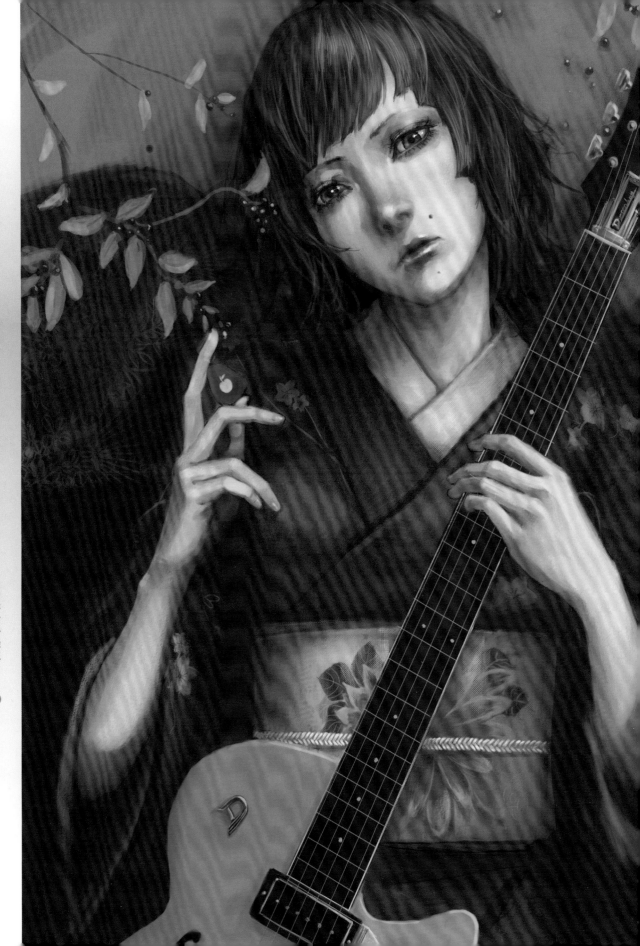

椎名林檎

為了我人生中最喜歡的歌手－椎名
林檎所出的同人繪本，這張圖就是
刊物的封面。這次創作時是我第一
次畫到電吉他，所以找了很多資料
才完成，算是一個瓶頸。我覺得最
滿意的地方是配色的部分以及女王
的神情。

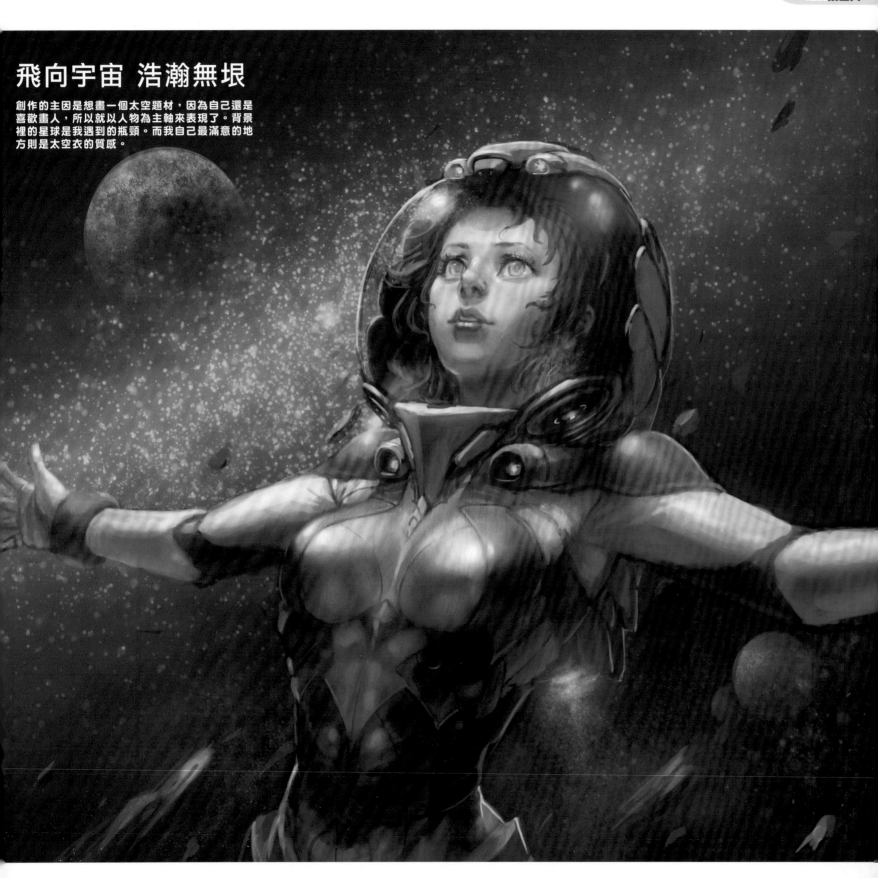

飛向宇宙 浩瀚無垠

創作的主因是想畫一個太空題材，因為自己還是
喜歡畫人，所以就以人物為主軸來表現了。背景
裡的星球是我遇到的瓶頸。而我自己最滿意的地
方則是太空衣的質感。

獻花

這張圖是做為結婚用的謝卡,我試著畫出幸福
洋溢的感覺。冷色調的皮膚則是這個作品裡比
較難呈現的,但是我很滿意女生的臉部。

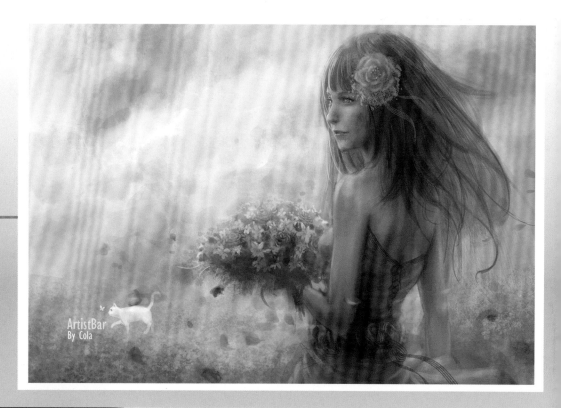

凡爾賽拜金女

創作的主因是之前看了由 Kirsten Dunst 所主演
的《凡爾賽拜金女》這部電影所產生的靈感。當
時在創作所遇到的瓶頸是人物頭上的小帽子。而
我最滿意的地方是這整張圖的光影。

CMAZ ARTIST PROFILE

KUMAHITO 熊之人

畢業 / 就讀學校：萬能科技大學
個人網頁：www.plurk.com/jh80213(噗浪)
PIXIV：www.pixiv.net/member.php?id=465068
巴哈小屋：home.gamer.com.tw/homeindex.php?owner=jhqul
FB 專頁：www.facebook.com/KUMAKKRAINnanadato
曾參與的社團：漫研社、動漫社
其他消息：當過一陣子手機遊戲外包插畫家，現在是上班族，
　　　　　有委託案子的話只要不是急件，時間不趕就會接 :D

自我介紹

我從小就很喜歡塗鴉，直至高中開始，才認真開始練畫圖。最一開始練電腦繪圖還是用滑鼠畫，直到大學時，才跟前輩買了一塊用過的數位板開始練，這過程中接觸到很多繪友，也吸收到不少繪圖相關技巧，到現在還在找尋最適合自己跟有效率的上色風格，所以這兩年作品在一些上色技法上跟風格都有蠻大變動。

對於未來的展望，我會一直畫下去，有人想看我就會畫，即使沒人看我也是會不斷的畫(笑)，現在工作只是普通上班族，一直想說去台北遊戲公司或是出版社應徵看看，不過家住桃園，並且自己也有了房子，這點讓我在每日是否要通勤上下班有些苦惱，但假如真的有這機會，我會想嘗試看看，當然也是要能確定穩定就是了 XD

我曾出過的刊物是《東方衣玖人 序章 - 短篇漫畫同人誌》，另外我的社團在今年 2 月初的 FF23 要進行出本計劃，也算是要承諾以前所沒達到的事與目標。

漫步深淵的亞爾特留斯

遊戲 Dark Souls(黑暗靈魂) 中的四騎士之一亞爾特留斯，總是有那種看不到臉長相，只用鎧甲之類包緊緊只能用頭盔來分辨的角色，這種個人實在是相當愛呢 w，創作時的瓶頸在於鎧甲、裙甲的鱗甲質感以及各部位戰損部份的呈現。

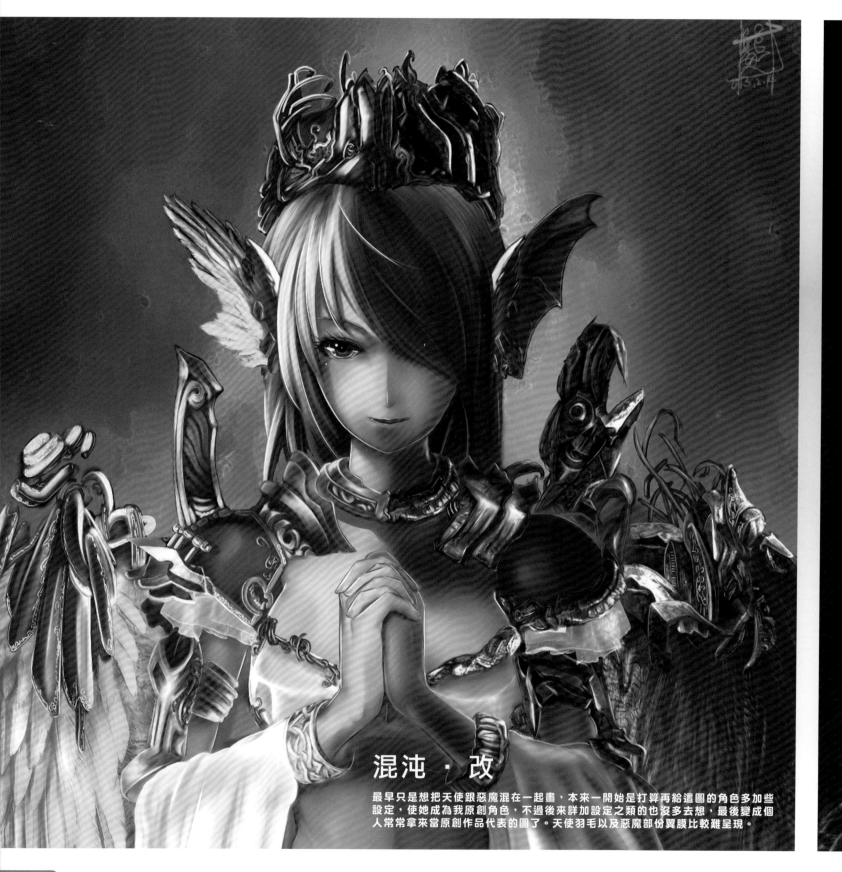

混沌・改

最早只是想把天使跟惡魔混在一起畫，本來一開始是打算再給這圖的角色多加些
設定，使她成為我原創角色，不過後來詳加設定之類的也沒多去想，最後變成個
人常常拿來當原創作品代表的圖了。天使羽毛以及惡魔部份翼膜比較難呈現。

Precure
Gacha Love Heart Arrow!!

其實這張在創作時剛好是日本《心跳！光之美少女》播映時，使用這招拉弓必殺技，因為平常就喜歡看Q娃，所以當初看到這部份時，覺得很感動就畫了XD。當時在想到底是要用平常自己畫圖風格來呈現，或是要求簡化一些採用色塊上色等等的考量，還有畫風上是否要畫的成熟一些。自己最滿意的地方是雙腿以及姿勢動態。

重擊炮支援用機娘

原本是拿來參加某遊戲卡牌公司的機娘創作比賽用的，此張背景繪製風格是剛好玩完"DmC惡魔獵人"，很喜歡那種風格的背景，於是想畫看看那種感覺，有浮游石塊、建築、以及一些讓人覺得多少有些神秘感的色彩。武器部份，其實一開始在繪製時的武裝設定並不是想用重炮類型，而是想給予步槍那一類型的兵器，但是越畫怎麼感覺越重而且越大把...順勢就........(掩面)。

德魯依

當初創作此圖時，是在一間手機
卡牌遊戲作試畫用途，也算是
開始接外包案的開始，當時我剛
好當完兵退伍下來，所以這張圖
不但對我來說有很深的意義在，
也是開始從事外包插畫繪圖的開
端，雖然最後沒有幫那間畫遊戲
內容的插畫，但是這一張圖讓我
學了不少，這張圖算是個人上色
還有作畫方式轉型的開始。

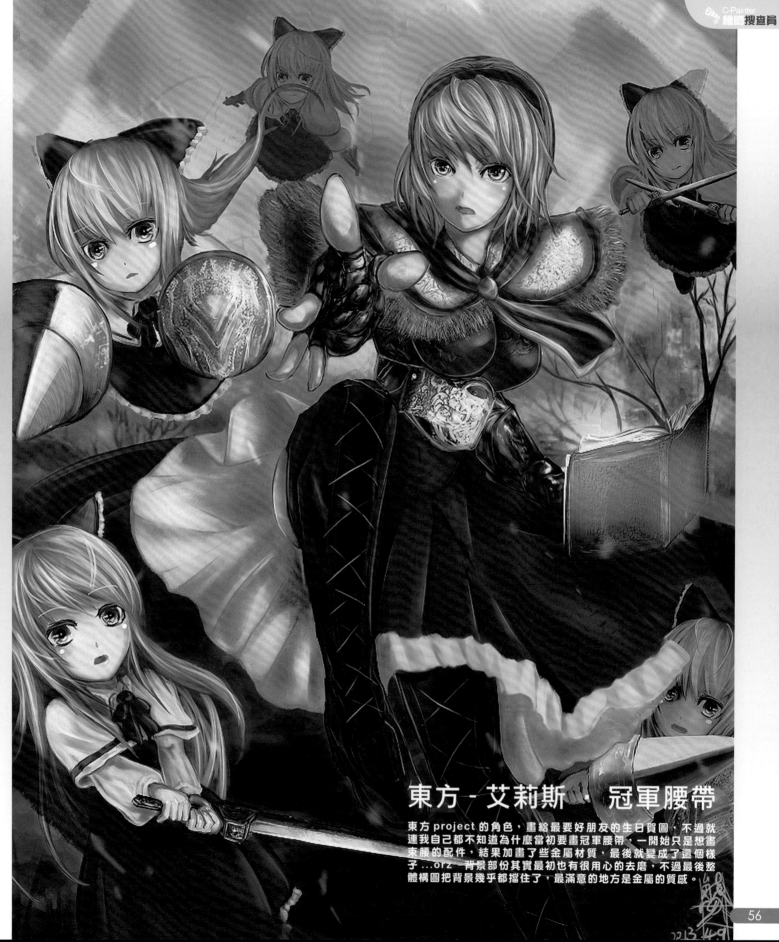

東方 - 艾莉斯 · 冠軍腰帶

東方 project 的角色，畫給最要好朋友的生日賀圖，不過就連我自己都不知道為什麼當初要畫冠軍腰帶，一開始只是想畫束腰的配件，結果加畫了些金屬材質，最後就變成了這個樣子...orz 背景部份其實最初也有很用心的去磨，不過最後整體構圖把背景幾乎都擋住了，最滿意的地方是金屬的質感。

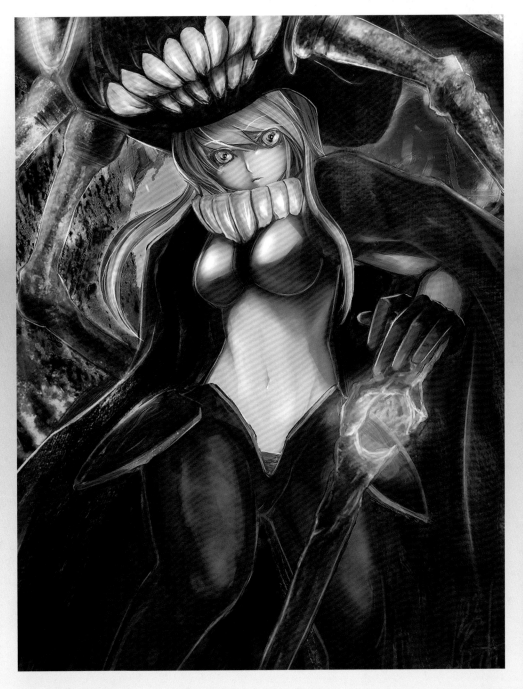

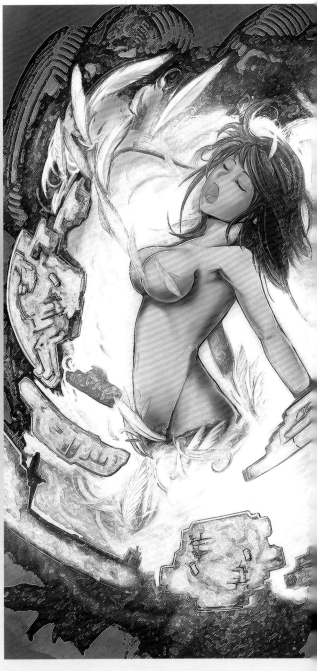

空母ヲ級

起初是看到《艦隊收藏》這遊戲時，就很喜歡敵軍造型的設定，尤其是空母ヲ級，這真的讓我感覺很心動，帥氣又不失可愛的那種感覺，所以就畫了一張 w，不過因當初手邊也只有官方的遊戲立繪圖，在一些細部呈現或是造型我還是有參入一點個人風格，原作粉絲抱歉了 <(_ _)>。當時創作瓶頸在於整體氣氛跟頭上造型的質感呈現，背景要深海又不能太深的感覺 (?)

Rebirth

最初是在 FB 朋友的繪圖社團裡的活動用圖，因為主題是 " 重生 "，所以就想畫出像新生的那種感覺，就試著看看自己有沒有辦法呈現出那像是破繭而出的樣子，畫完時這張被說像是在畫歐美遊戲，或許是用色跟那銳利化的特效才讓人有這種感覺吧 XD。

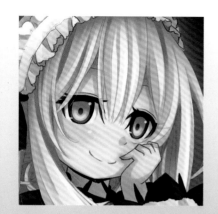

CMAZ **ARTIST** PROFILE

遙星黑

個人網頁： www.pixiv.net/member.
php?id=3588789&lang=zh_tw

其他網頁： http://home.gamer.com.tw/creation.
php?owner=neven

自我介紹

在我小學的時候，看同學畫起了動畫的角色時，當時
也只是想跟著畫畫看而已，沒想到就陷下去了。雖然
是很小的時候就開始畫圖，但在那之後的很長一段時
間，說起來也只是塗鴉而已，根本就不算是畫，後來
決定要往這方面發展時到了聯成上課，幸運的遇到影
響我最大的老師三月兔，才開始能真的朝目標前進。

真要說起來我畫圖也才幾年而已，很難說這樣的畫就
可以了，我要得要好好的加油。我曾經出過的刊物包
括了《小花仙花語故事集》、《伊人難為》，都是擔
任插畫繪師的部分。

星石姐妹

創作的主因是想說，既然都畫過了水銀燈，
其他角色也要來畫，最困難的部分是想背
景，不過這張或許是畫過的圖裡最華麗的
了，超級滿意～～

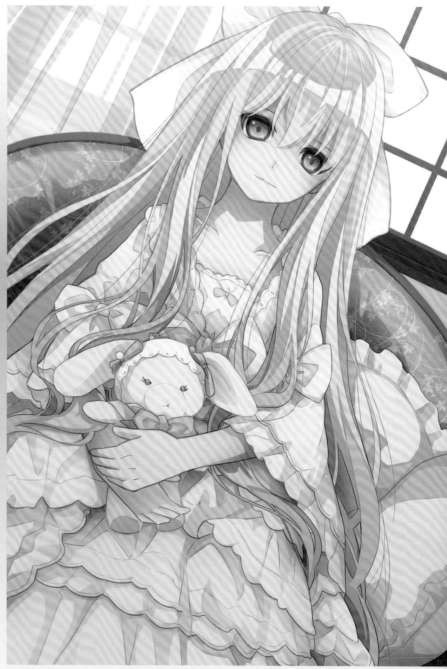

靈夢神社

我的畫常常是以想畫的背景為主,這張也是很典型例子,東方我知道的很淺,幾乎就只有人設而已,所以要畫哪個角色,可以說是看我自己的喜好,而這個作品最滿意的地方大概是頭髮吧,不管是哪張圖頭髮一直是我最喜歡畫的部分。

人偶(仿)

其實我也是個人偶控,雖然並沒有入手(喜歡的好貴),不過並不是人偶我都喜歡,對這方面的喜好有特別的標準與挑選想法,我真的很滿意這個作品頭髮的部分,超級中意的!

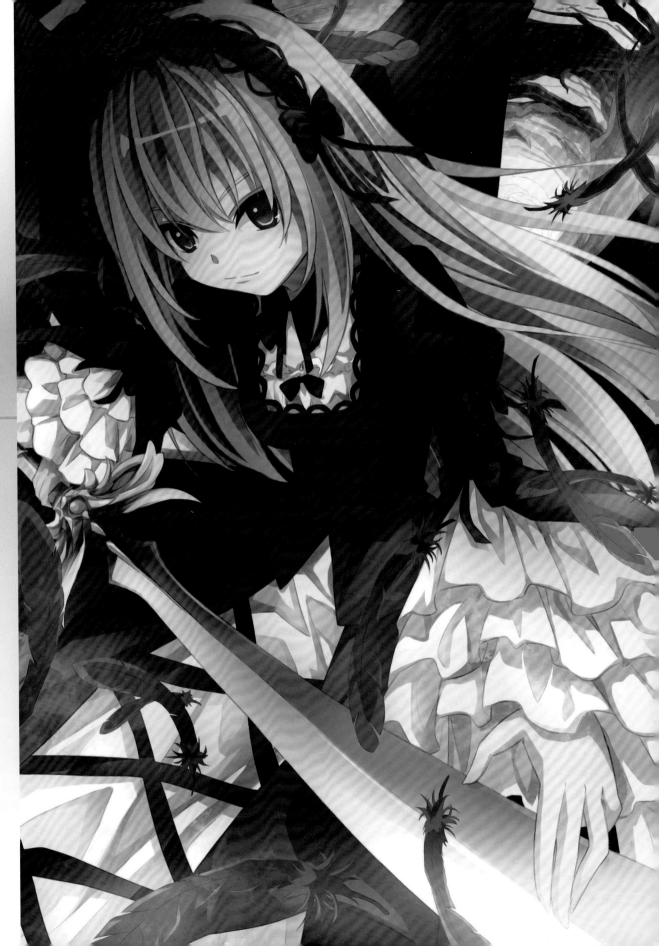

水銀燈

這張作品創作的主因在於，我真的超喜歡薔薇少女的人物設定～～這次用色上比以前都還重，效果非常好，是我自己最滿意的地方。

巴麻美

像《魔法少女小圓》這麼受歡迎的作品,當然也
要來畫一下,不過在創作時有遇到一些瓶頸,是
在於背景部分真的很難想。而我自己最滿意的地
方是整體的感覺很可愛。

真紅

當初除了正常的畫法外,也很喜歡這類很可愛的畫風,
所以也來畫畫看,而且我好喜歡薔薇少女的人設喔!創
作時的瓶頸在於,很難想到適合的背景!而最滿意的地
方是真紅本身。

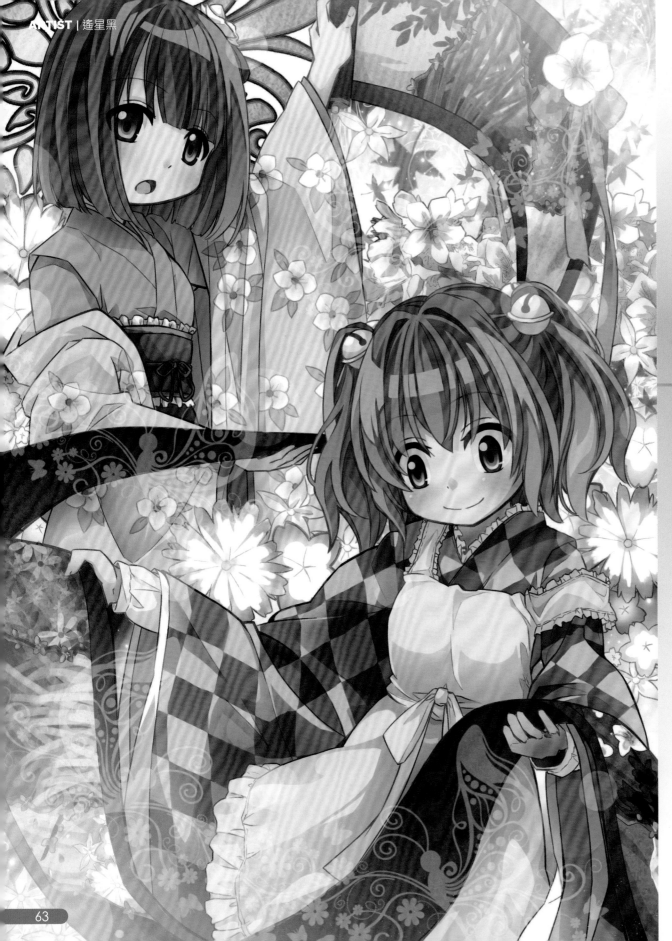

鈴奈庵

其實一開始只是很簡單的想法,但後來覺得這邊有點空補點東西,那邊有點空也補一下,後來就變成這樣了。創作時的瓶頸是畫軸裡的圖案,最滿意是整體的感覺,一整個華麗。

CMAZ **ARTIST** PROFILE

SETAHIKARU
瀨田小光

個人網頁：www.facebook.com/setahikaru

自我介紹

當初買了第一本漫畫單行本『烈火之炎』，可以說是文化衝擊（？），之後就對畫圖充滿憧憬，雖然我隔了1～2年才買第二集（炸。其實在學習的過程中，我沒畫過什麼仿畫，就只是一直開心的畫自己想畫的圖，所以進步很慢（反省啊！

我希望未來自己的圖能讓更多人看見並且喜愛，並且跟我一樣喜歡上畫圖這件事情：），如果能靠畫圖吃飯就太棒了！

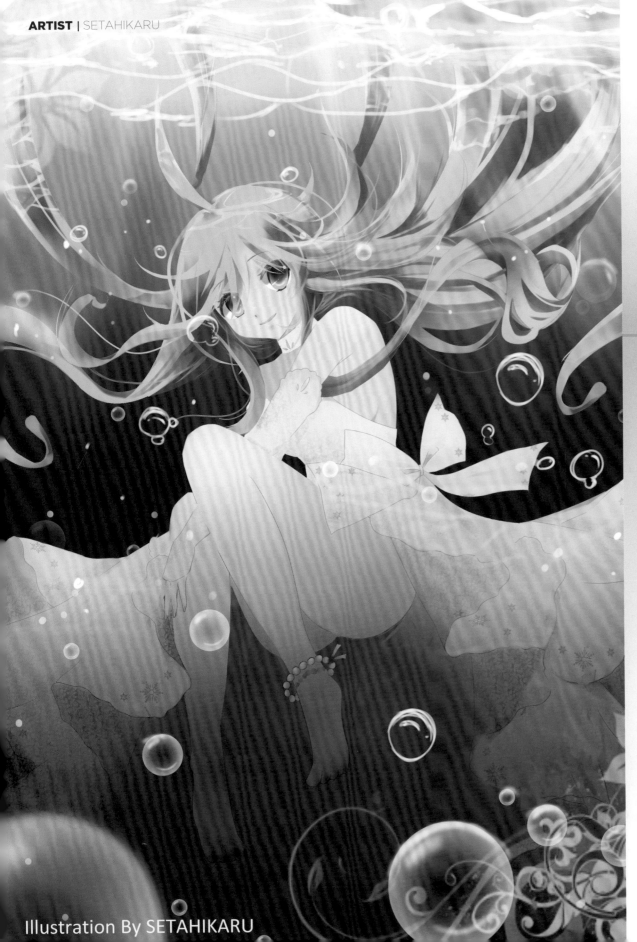

湖中女神

朋友 10 萬 hits，就將他筆下他最喜歡的人物抓出來畫，因為是湖女神，所以嘗試讓他在水中的感覺。創作時的瓶頸在於水波光影都沒畫過，吃了不少苦頭。我最滿意的地方是角色飄逸的頭髮。

夏日泳裝

去年夏天好熱，很想畫泳裝讓人更熱（喂），說的泳裝就想到海邊，但又不想曬太陽，於是就產生躲樹陰的泳裝圖。創作時碰到的瓶頸是光線照射感覺很頭痛，而最滿意的地方在於笑容畫得很成功，有甜美的感覺。

Illustration By SETAHIKARU

萬聖節惡魔

說到萬聖節就是南瓜跟小惡魔（為什麼？），就將自己的形象人物參雜這些風格試試看，意外還滿多人喜歡的XD，當時在創作時姿勢卡很久，不知道該怎麼構圖，但是很滿意很豐富的背景！

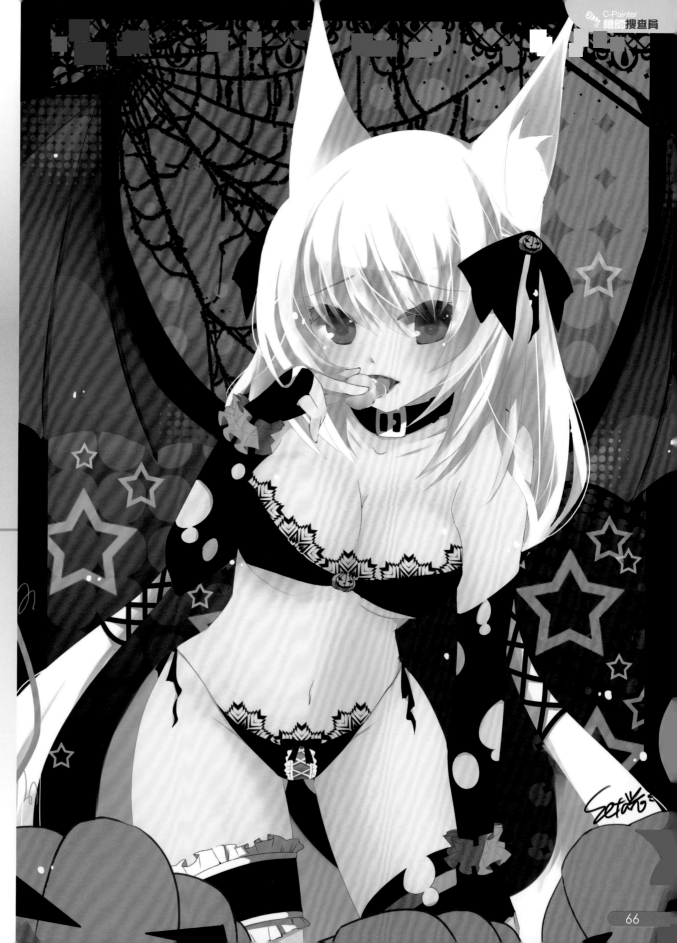

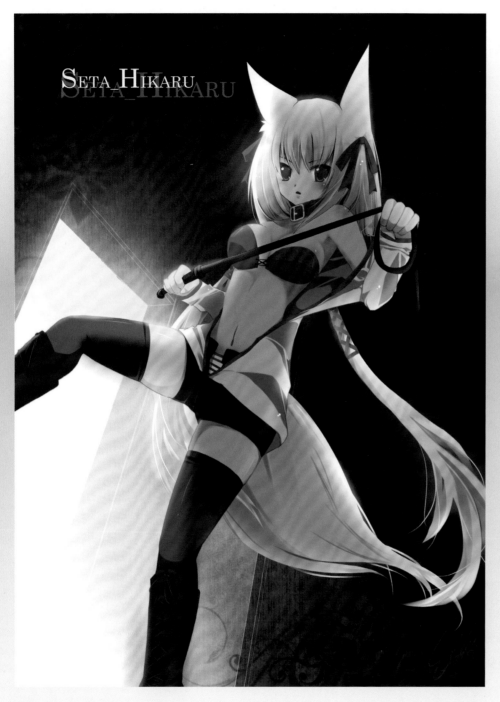

SETA_HIKARU

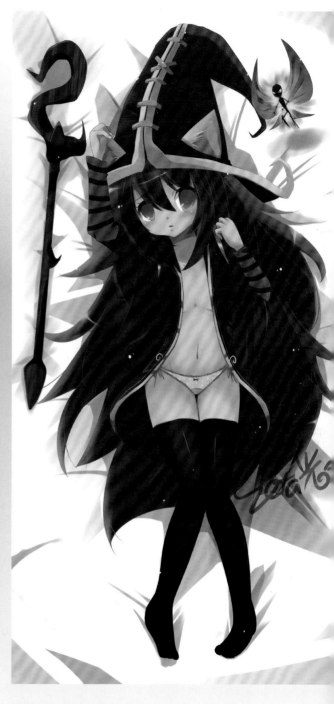

鞭子女王

創作的主因在於想練習很有的氣勢構圖,由下往上看的視角還
真是吃了不少苦頭,希望女王氣勢有出來。創作時的瓶頸是背
景要畫什麼想了很久,最滿意的地方在眼睛的部分。

LULU

創作的主因是腦袋被打到了(咦),突然很想畫異色膚,腦
袋搜尋中就突然想到這個人物,雖然我沒玩LOL。創作時
的瓶頸是人物的服裝,而最滿意的地方是帽子……吧?

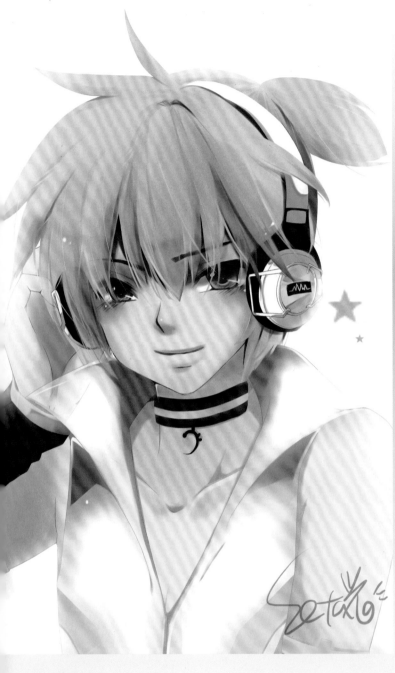

鏡音ＬＥＮ

之前想要練習男生，說到男生當然要畫自己最喜歡的男性角色，我真的已經努力想畫帥哥了（淚。創作時的瓶頸是耳機畫了很久，但最滿意的地方也是耳機，感覺很時尚很開心。

嘿，發呆啊？

被朋友推坑（眼神死），突然就被說：「挑幾個人來畫！」就畫了這一張，很少多人構圖，算不錯的經驗。瓶頸是人物的動作，最滿意是蝴蝶髮飾的部分。

冰心

創作的理念是一位支持我很久的朋友，上次發現他拿我隨便塗鴉的他當他的大頭照，心中滿感動的，於是想好好畫一張給他當大頭照（笑。創作時的瓶頸是很久沒畫無線繪了，而最滿意的地方是頭髮飄逸的很美！

serflygod

畢業 / 就讀學校：中央大學

個人網頁：home.gamer.com.tw/homeindex.
php?owner=serflygod

其他網頁：www.pixiv.net/member.php?id=464675

其他消息：因為知道繪圖是一份不穩定的工作，目前只好把它
當作副業在進行，真的常常覺得畫圖的時間很不夠用。

自我介紹

我一開始是在網路上看到有網友在製作遊戲，看了很嚮往，希
望自己也能做一個，在嘗試做了之後，發現人物怎麼畫總是不
滿意，於是一頭栽進去了。在學習創作的頭幾年，是比較沒有
系統的學習方式，走了很多冤枉路，直到最近幾年才找到人人
推薦的繪畫教學書，才開始有進展。

未來我希望能繼續進步、繼續學習，最近也開始在接外面的案
子，靠繪圖的方式賺錢真的非常有成就感，也能畫到平常沒想
到要畫的東西，希望能不斷前進。雖然我知道繪圖是一份不穩
定的工作，目前只好把它當作副業在進行，真的常常覺得畫圖
的時間很不夠用。

我最近參與了製作同人社團「KisekiXKiseki」的自製遊戲「Find
the Way」，預計會推出 Android 和 PC 兩種平台的版本。近期
將會釋出遊戲情報，也請大家多多指教！先前也接了巧克歐蕾
社團的武裝神姬的桌遊委託，將來會在同人場售出，也還請大
家多多關照。

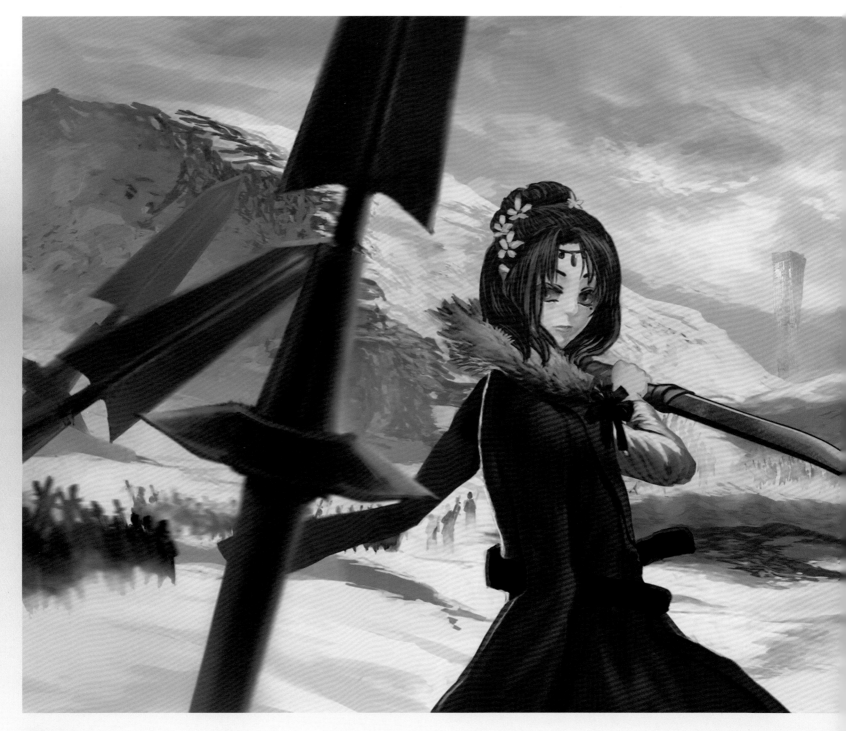

圍攻

在看了黃光劍的教學之後，我想試試看他的教的繪圖方法。一開始
畫太急太趕，構圖沒佈局好就開始畫了，導致後面一直在調構圖。
最滿意的地方也是背景的部分。

Find the Way

這是為了社團遊戲做宣傳的圖，但也因為是宣傳圖，所以會希望能把所有 12 個
角色塞進畫面裡，但是第一次畫那麼多人，一開始處理角色要塞在哪裡真的很
麻煩，幸好完成了。最滿意的地方是塞那麼多人，但畫面看起來並不會很亂。

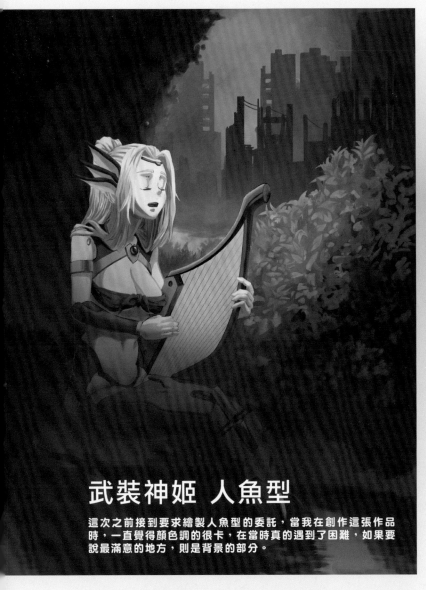

武裝神姬 人魚型

這次之前接到要求繪製人魚型的委託，當我在創作這張作品時，一直覺得顏色調的很卡，在當時真的遇到了困難，如果要說最滿意的地方，則是背景的部分。

武裝神姬 護士型

創作的主因是接到要求繪製護士型的委託。後面的城市部份是我畫起來最傷腦筋的地方，同時要畫那麼多建築物一直拉透視線很累，是創作時的一大瓶頸，但先前就很想挑戰看看，所以還是完成了。

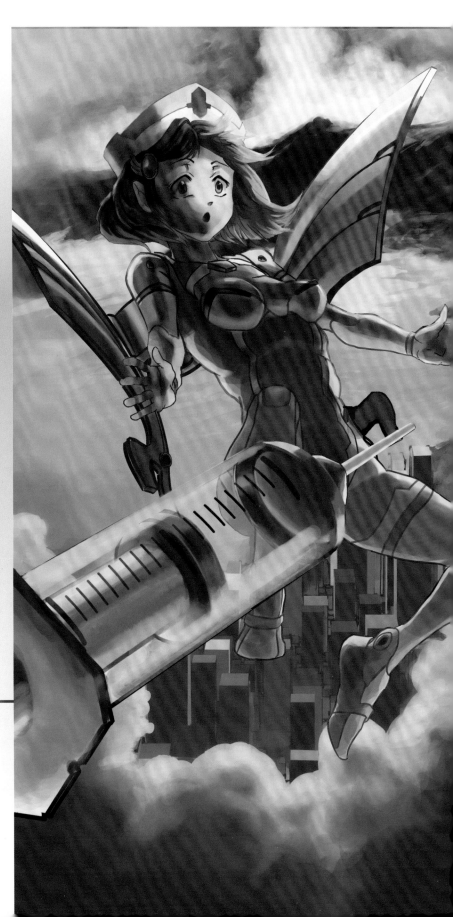

The Gun

之前在看一代宗師的時候,看到一群人
在很漂亮的鐵門前打架,很想把那鐵門
畫出來,可惜後來找不到影片模仿,只
好憑空杜撰。創作時的瓶頸在於我不太
會畫槍跟機械的東西。而我自己最滿意
的地方則是女孩子的頭髮。

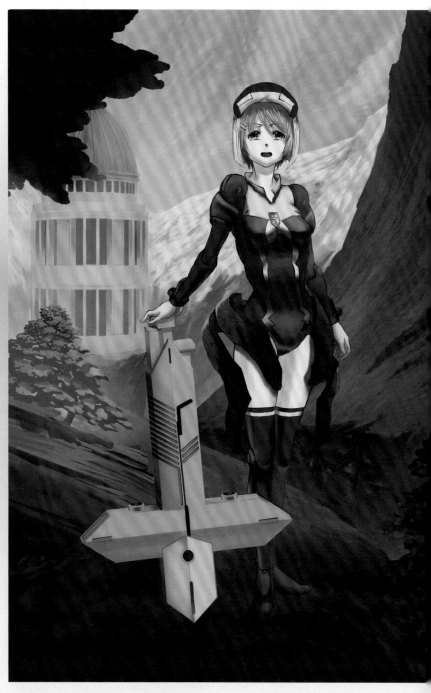

沉睡的少女

這張圖也是我練習畫樹的產物,畫面雖然簡單,但女人的臉部如何畫得乾淨,卻又不會覺得說跟樹沒有關聯,可以說是一大挑戰。完成後整體的感覺我很滿意。

武裝神姬 修女型

這個作品是接到委託,要求繪製修女型。創作時的瓶頸是後面的圓型建築物,那是我最不會畫的地方,這類建築物都不太知道怎麼拉透視線。最滿意的地方則是背景。

CMAZ ARTIST PROFILE

UⅡ

個人網頁：home.gamer.com.tw/homeindex.
php?owner=window2407
Pixiv id：985939

近期狀況

大家好，我是之前的 uni ☆，為了提高筆名的辨識度，所以更改筆名為 UⅡ 了！今後也請多多指教～最近嘗試了很多插畫之外的創作，剛好尖端的漫星有比賽就很不怕死的去試試 XD 也很幸運的進入決選了，希望未來有機會的話可以公開給大家看看呢！

前陣子開始迷上了乙一的書，不管是黑乙一還是白乙一都大推！！沒想到目標是當插畫家的我也有兼職在當假文青的一天阿（笑）

ライムライトガール

這其實是之前受人委託的 PV 圖，對方希望初音能呈現出唱匠歌姬的感覺，不過這版本是擷取開唱前的短暫寧靜，所以重點並沒有擺在氣勢爆發的地方。角度的拿捏讓我很苦惱，畢竟抓不好整個氣勢都會弱掉。這個作品我最滿意的是初音的腰。

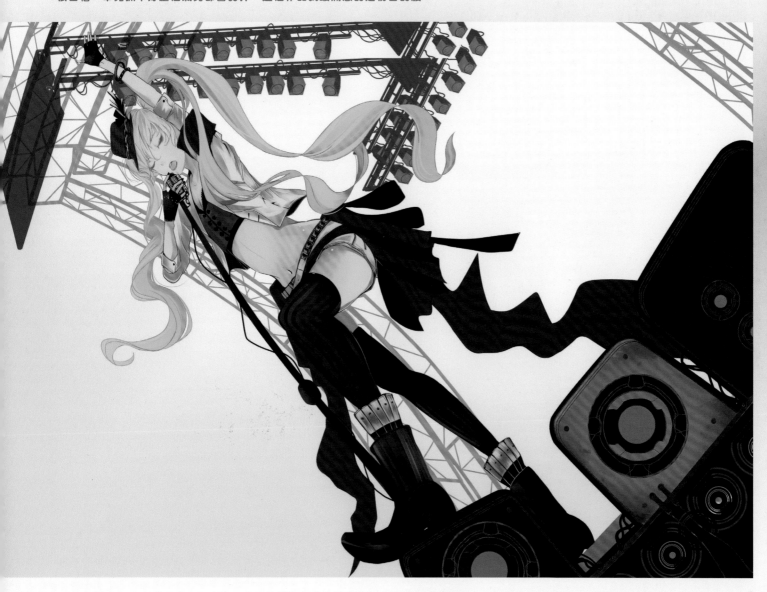

七路

這也是為了角川插畫所畫的圖，故事跟背景的設定算是原創。為了表達兩人沉在水底的感覺，在圖的下方畫了很多泡泡，也是整張圖最麻煩的地方，但這個部份也是我最滿意的地方，苦盡甘來的泡泡 XD

零

有一次在巴哈看到復仇龍騎士3的人設圖就瘋狂的被吸引,一直覺得皮膚白皙的女生很適合血腥!在創作的時候,女生嗜血的眼神比較難表達出來,所以當時有遇到一些瓶頸。我最滿意的地方是衣服上血的暈染。

毒吐姬與星之石

之前為了參加角川插畫而選擇的場景,雖然沒有得獎但還是很慶幸自己有完成這幅作品,也許是我畫過最多人的一張了吧(笑)。但由於畫面的人一多,彼此的平衡取捨還有色調和就變得很重要,所以上色的時間也拉長了許多,算是這次創作遇到的瓶頸。最滿意的地方是營造出溫暖的氛圍。

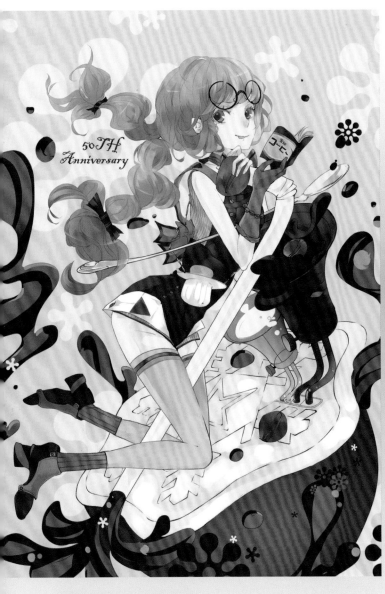

50TH
Anniversary

雪印咖啡娘

這張作品是之前參加 PIXIV 活動的圖，在創作時碰到的瓶頸是如何把咖啡擬人化，而且當時參加稿件多到爆炸，我想說志在參加就好（笑），我個人很滿意這張作品頭髮的部分。

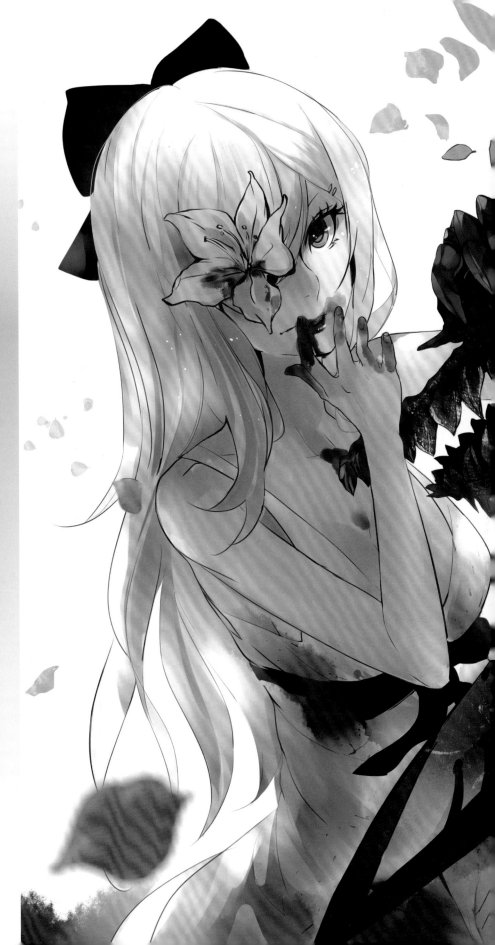

CMAZ **ARTIST** PROFILE

SGFW天草

畢業 / 就讀學校：交通大學
Deviantart：sgfw.deviantart.com/
FB 專頁：www.facebook.com/sgfwlee?ref=hl
Pixiv：pixiv.me/sgfw

近期狀況

冬天來臨，又到了靜電的季節，目前正樂在
四處亂摸然後被任何金屬物體電到的活動中。
最近不知道為什麼，在暗黑 3 上市已一年多
的這個時候忽然很想玩，然後就買了，然後
就玩個不停。因為太墮落了所以這件事目前
還沒有任何人知道。

這段時間我嘗試著進行了（腦內）動畫的腳色
設計和故事 beat 繪製，也是首次進行特定目
的的角色設計。意外的發現十分有意思，希
望之後能把它做一個整合。

**Cmaz!! 第 13 期，將天草的畢業學校誤植
為國立藝專，在此更正為交通大學畢業，在
此跟天草以及各位讀者致歉。**

龍族公主

這個作品的創作理念,是以"我要畫側面"做為發想,在完成簡單的素體以後決定加入犄角等奇幻元素,以嚴肅的女性姿態為主題。作畫時同時也在測試筆刷,使用起來略不順手,另外因為沒有衣服遮掩,對人體的結構的認知不足也變成難點之一。我對於整體畫面的沉靜感,或許與背景甚麼都沒有有關,空空的視覺效果感到滿意。

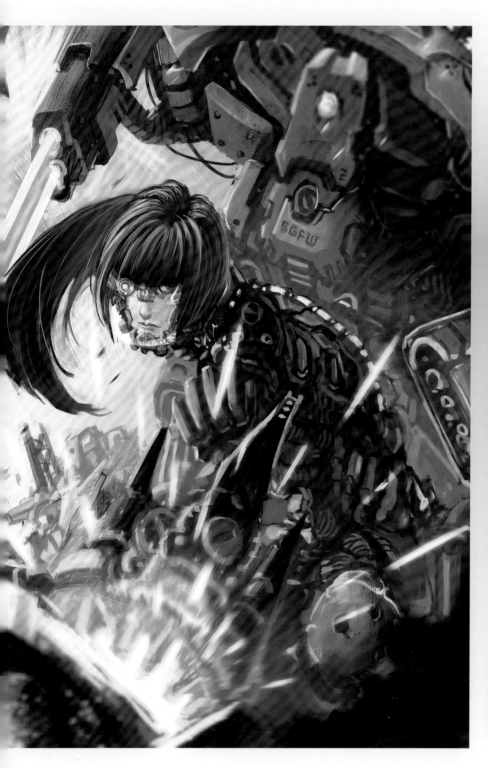

Jinx and Jayce

當初同時收到要求我畫這兩個人物以及要畫成 R18 版本的訊息而
畫的，這個版本是和諧過的安全版。主要概念就是 Jayce 被 Jinx
火力壓制。這個作品比較困難的地方，在於抬頭狀態下如何保持
Jinx 狂野的表情又不能顯得恐怖。最終的臉部表情尚稱滿意。

哨衛

最初的概念是一個縮成一團的人,然後決定要加入較不擅長的科幻元素諸如大型機甲以作為練習。創作時的瓶頸是整體的色調掌握不到位,人物背景無法區分。而最滿意的地方則是近景那團能量塊,初次嘗試覺得效果不錯。

山頂洞人

這是回應網友 po 文而後逐步加工完成的作品。首先因為實在太懶惰,所以在到底要畫出機甲細部還是直接用色塊搞定時就陷入掙扎,另外大量岩石的畫法也十分惱人。最滿意的地方是機甲的部分不要靠近看就會覺得好像滿像一回事的。

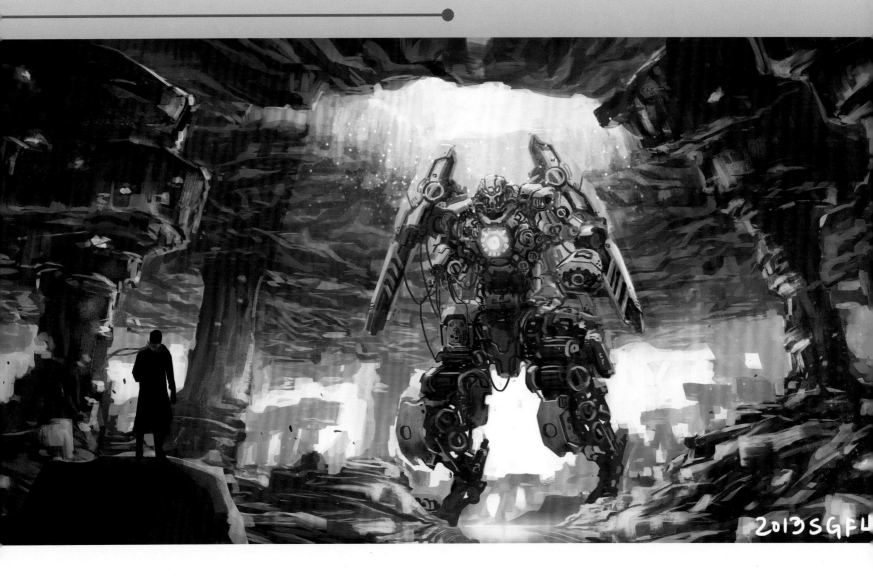

CMAZ **ARTIST** PROFILE

NnCat九夜貓

個人網頁：blog.yam.com/logia
搜尋關鍵字：飛雪吹櫻

近期狀況

最近好不容易花光了國軍 Online 的點數，登出遊戲回到老百姓的身分 XD。在當兵的一年，決定了人生未來的方向，計畫往遊戲業發展，期待自己能開發出不輸『龍族拼圖』的手機遊戲。準備作品集、投履歷之餘，也一邊準備今年的 FF23。預計將推出不一樣的龍族拼圖系列作品，敬請期待囉 www

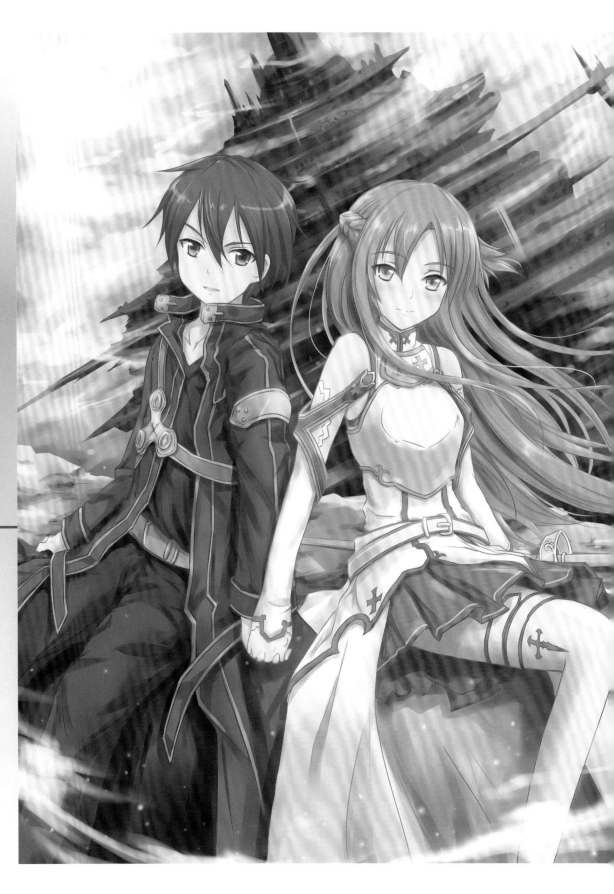

刀劍神域

這兩年來最推的輕小說，沒看過的朋友一定要去買看看。原作用很白話的描述方式，卻能表現戰鬥場緊的快速變化與緊張氣氛，整個故事劇情也很緊湊、精彩，絕對值得一看。這張是我看到刀劍神域第九集後對這部作品的感想畫。背景的種子象徵的刀劍神域的美麗世界將會在每位玩家的心中發芽，生生不息。

奇蹟之花

刀劍神域第二集每一篇的故事都很感人,從這些短篇中挑出我最喜歡的角色『馴獸師希莉卡』的章節來繪製,想營造出與自己心愛的另一半重逢的喜悅與感動,不知道有沒有讓大家也感受到那份溫暖呢?

大家一起來玩 P&D 吧~喵

手機遊戲『龍族拼圖』中最喜歡的寵物愛貓神。此次嘗試人物轉身回頭看觀眾的構圖,配上愛貓神的招牌動作,真的超可愛的。上色部分,參考『五年目的放課後』的風格,並在人物周圍加入了一些反光的效果,使角色更立體。

初音ミク /sayu photo/ 來福 使用素材 /（頭飾）泡綿

Cosplay
化 妝 小 教 室 | sayu

大家好，我是 sayu！
這次一樣很榮幸為 CMAZ 帶來第 17 期的 cosplay 分享，因為很喜歡手作，一開始是為了省錢而從簡單的道具下手，到現在對「能把現成物或布料作成角色希望的樣子」感到很有趣而不斷的持續下去，不知道大家也是不是這樣呢？至於到哪裡買什麼素材的部份就是這期要跟大家分享的題材！

01
久大文具連鎖

很意外的平易近人！！！！其實說到便利的話文具行是最方便的採買地點，而久大又是連鎖商店，sayu 的話會去買的應該是保麗龍球跟泡綿，因為大小尺寸或各種顏色都有，而且能夠將想要的顏料或是紙材一次買齊，是挺方便的素材店家！

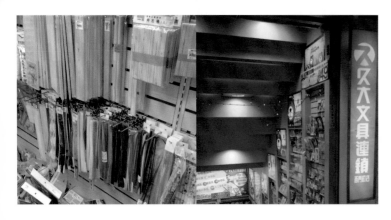

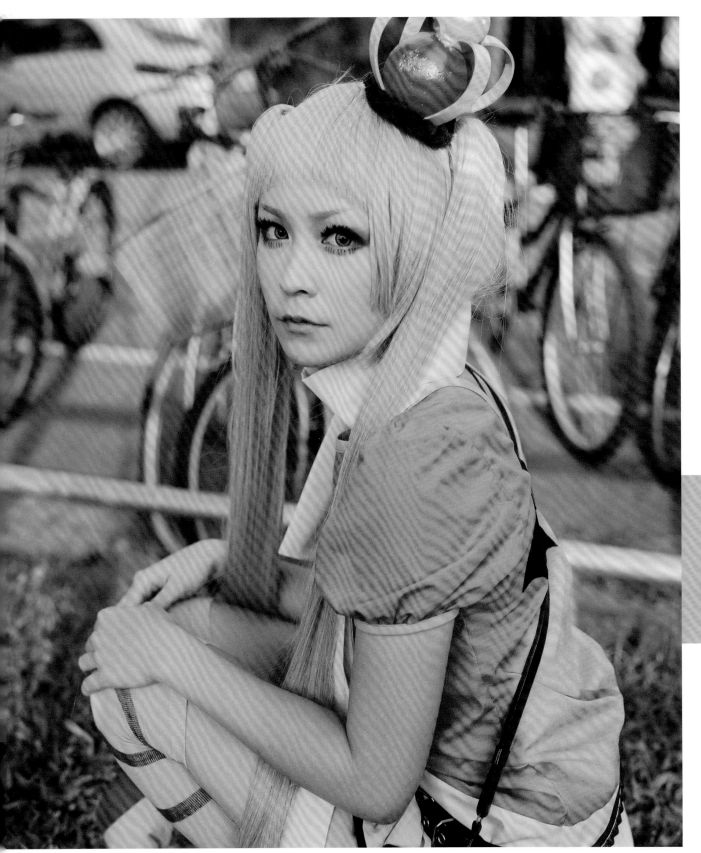

凸守早苗 /sayu photo
來福 使用素材 /（頭飾）
毛條、保麗龍球、泡綿

黑木智子 /sayu photo/ 小糸 使用素材 /（裙子）車咖啡線條

02

增樺企業有限公司

台北市大同區長安西路 332 號一樓
增樺在東美的對面，販售的素材有很多，但最大宗的還是緞帶類，緞帶除了綁蝴蝶結之外也可以縫邊，更懶的話還可以用雙面膠黏他！除了緞帶之外還有像羽毛類的素材和小五金，大家不妨可以去找看看有沒有合適的素材！

も・じょ【喪女】（名）[mojyo]
「もおんな」とも。定義として、
①男性との交際経験が皆無。
②告白された事がない人。
③純潔であること。
ネガティブ思考で自虐的な事が多い。
（対義語⇔）リア充。

03
明士襪子專賣店

台北市萬華區峨嵋街五號一樓
這間店在靠近西門 animate 的巷口，說到襪子大家會覺
得他有很多可能嘛？除了買與角色相似的顏色款式之外還
能改造做手套等等…這間店也有很多便宜的小背心或是棉
群安全褲或是小可愛，價格善良種類款式又多！大家也可
以去裡面挖挖寶喔！

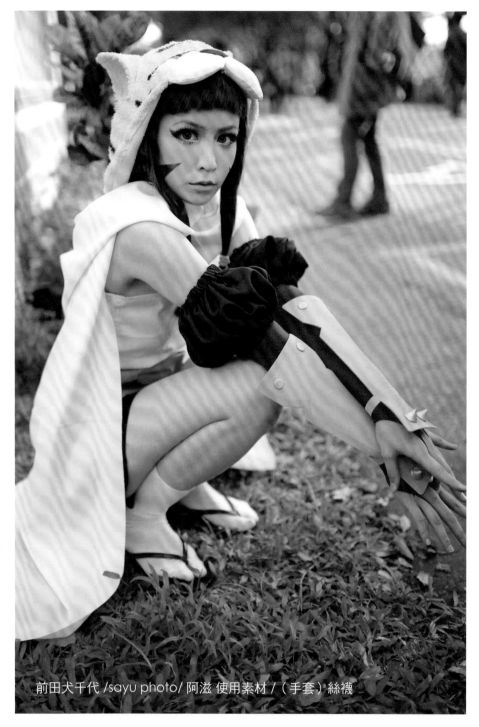

前田犬千代 /sayu photo/ 阿滋 使用素材 /（手套）絲襪

04
東美開發飾品材料有限公司

台北市大同區長安西路２３７號１樓

非常明顯的就位在警察局的旁邊！東美是能夠買到像是壓克力寶石、不鏽鋼夾／髮箍、水晶以及各項五金素材的店家，種類跟大小都非常齊全。像是各種角色需要的髮飾或是胸針寶石需要的素材都能夠在這裡買到。

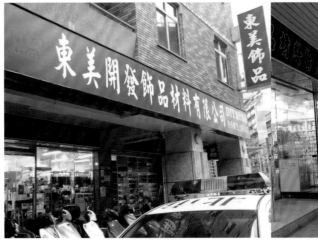

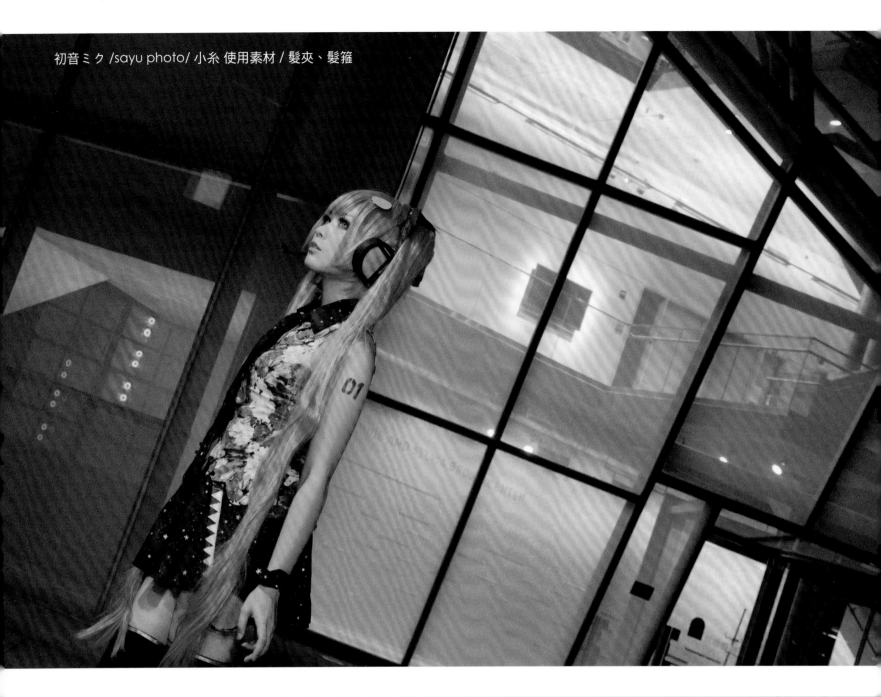

初音ミク /sayu photo/ 小糸 使用素材 / 髮夾、髮箍

介紹了這些地方不知道有沒有幫助呢？其實到大創也可以購買到便宜又有改造潛力的單品！像 sayu 就買過好多根裇衣棒回家改做成杖 或是武器，好好的利用隨手可得的素材我覺得是很驚喜的事！沒有工業相關知識也可以做出很適合角色的東西！希望大家在做道具的時候能夠順利並且享受這個過程，謝謝大家！

余月 Wayne

黏土人攝影天地

大家好，我是余月，上一期已經和大家分享過關於我的一些攝影心路歷程，那麼這一期我就來和各位分享黏土人攝影以及一般拍照時的差異吧，黏土人是小型的人型 Figure（公仔），拍起來就像是在拍小型不會動的物體，像是茶杯、室內花、手機、牙膏等任何靜止的物體，又與這些不同的是黏土人它是一個人形，它有臉有表情有個性也會擺出各種不同的動作，所以又像是在拍人像一般，不過黏土人可以做到的動作及表情是人們所做不到的。接下來就讓我用一些作品當作範例，將攝影小技巧分享給各位讀者。

朋友的時光（圖一）

如果在昏暗以及色溫濃厚的室內攝影時直接拍攝，除了主體灰暗以外，就算藉由後製也難以補救，所以需要增加攝影範圍內的光源。有兩種補光的方式（如左）

（1）將強烈的閃燈照射整個環境，室內的光彩變為充足的白光，在後製時就不會有灰暗的陰影及過重的雜訊出現，以快速的閃燈打在周圍的牆壁並反射回主體及空間，這樣一來就算在昏暗的室內也可以快速地讓主體明亮潔白起來。

（2）架設帶色溫或色版的恆定光源，就像商品攝影一般的白光檯燈等等，不過若可以使用場地該有之色彩的光源的話，就可以直接增加該色系之光源，無須後製就能夠達到室內拍攝主體清楚，還保留著房內的色溫。這樣的好處有許多。

1 在咖啡廳使用時不會干擾到其他人。

2 調整度高不容易過曝。

3 從小物至人像攝影都可以使用，操作容易度較閃燈來得簡易。

4 用這種方式補光，較不容易傷害或嚇到小動物。

5 是單人操作也相當便利～

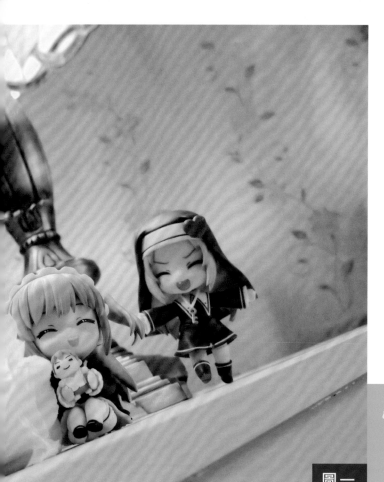

朋友的時光（圖一）／在拍攝這張作品時是在景觀咖啡廳內，因為是講究氣氛的店家，所以燈光是相當昏暗且自然光照射不到的，在這種地方若是使用白色閃燈，而且沒和店家申請使用權的話是會被趕出門的。黏土人是屬於小型的靜物，我使用 Z96 恆定光補光機並搭配溫色色片作為補光，這樣一來保留了店家的黃溫色也可以為主體做補光的動作。

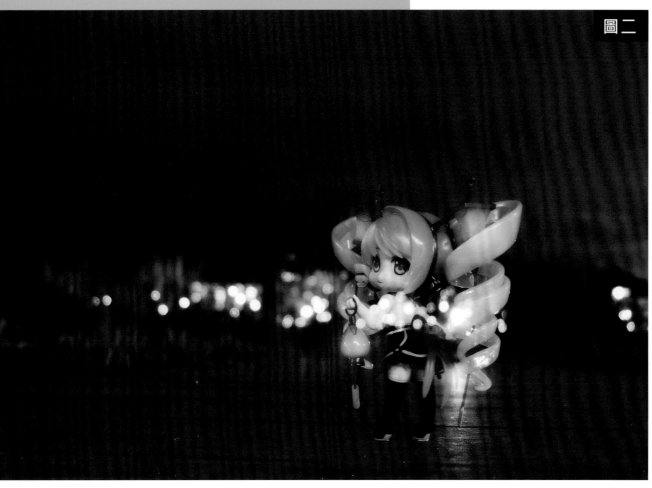

姊妹的冒險

幽光小道（圖二）／這張的主角並不是黏土人，而是插畫家"貓魚"所設計的初音PVC，提燈並不會發散光芒，作品中提燈所散發的光芒為後製筆刷的效果，這隻PVC的頭部可以與黏土人做搭配交換，相當的特別。

幽光小道（圖二）

這張作品的主體是半透明的，許多人立刻能夠猜到是長曝光的過程中將主體移開，這確實是主要方向，不過會產生許多問題：

（1）移動主體時手的殘影也會被記錄在畫面之中

（2）主體在移動的同時，細節就會出現殘影，就算手速夠快在剛開始移動時也是從0開始加速度移動，所以無法避免殘影的發生。

為了解決以上的問題打在主體的光源必須是自備光源，光源分為：閃燈、恆定光，閃燈控制得當可以在閃爍後將主體移開，不過光照射在主體上容易過於銳利，拍攝這類作品時會有種油光的感覺，加上難以控制，所以這裡我推薦為使用恆定光。

恆定光開啟後照射面對主體之180度將整個主體明亮（以這張作品的拍攝方法舉例），接著在繼續曝光的過程中關閉恆定光之電源並移開主體，就可以達到主體清晰明亮且透明的狀態，如果在曝光的過程中使用各種顏色照射在主體上並使用這種方法的話，就可以做出千奇百怪的幽靈效果喔！

圖二

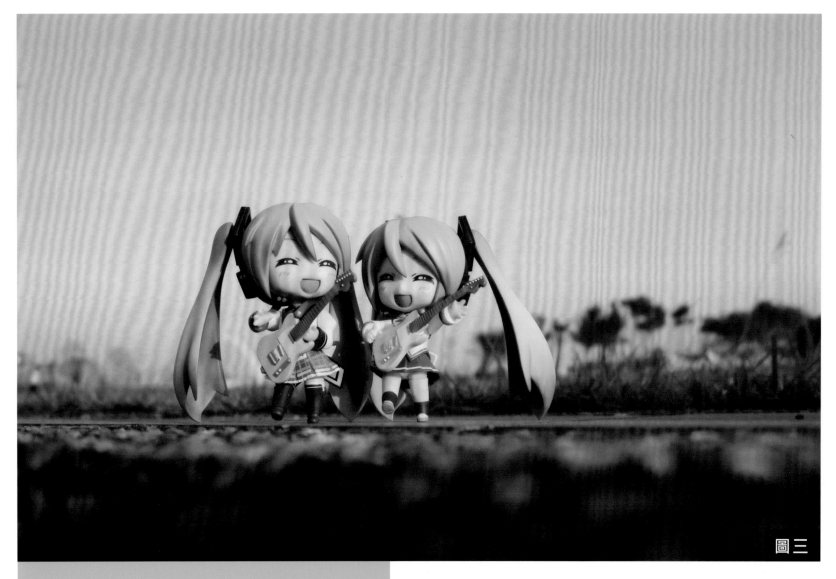

圖三

初音雙子（圖三）

這張並沒有特別的攝影技巧，但是有在拍攝黏土人的朋友多數都會發現，兩隻以上的黏土人在一起做互動時並不容易拍得自然，人只要拍攝黏土人與拍攝生物是不一樣的，一句話的命令就可以互相看向對方，小狗小貓只需要一點小玩具就可以讓雙方玩起來。但是黏土人並不會接受任何訊息及要求，經常在拍攝時，明明站在一起的黏土人，看起來卻像是在在不同的空間。

就算以單一角色來說，不只是黏土人，娃娃等擬人擬動物等等的人偶在拍攝複數時都會碰到這樣的問題，其實問題最大就是來自於眼神。人物無論是開眼閉眼，眼睛所看向及面向的地方，就會成為該角色是存在於那裡，同樣看著一物體。看著同一方向，看著對方等等，可以揣測在拍攝複數的人像時，那些人的視線會向何處去。表達視線的方式有千百種，但是要讓複數的黏土人的視線存在於同一空間，卻有著說不出來的難度。

初音雙子（圖三）／黏土人相當小一隻，不妨與黏土人在同一視線內觀察，直接以同視線的角度去調整黏土人的視線就會清楚許多。接著黏土人會有的問題就是動作，黏土人單腳站立等等的小傾斜，都會影響到視線的去向所以必須多加留意。睜開的眼睛與閉上的眼睛都存在著視線感，所以並不是讓眼睛閉上或冒星等特殊表情就無須留意，另外睜開的眼睛有許多也並不是直視著前方，若能多加了解該角色的話想必會更容易發揮吧！

閃耀大道（圖五）／在拍攝這張作品時曝光時間是6秒，在恆定光機器上面包覆一層緩衝用的棉布，讓光芒柔和的照射在主體上，另外控制光的強弱，同時保留住了後方光芒所照射主體時所產生的陰影。攝影的地點是在新北是政府的聖誕廣場的天橋之一，除了橋上的燈光外也刻意捕捉了後方建築物，有種通往科技大樓的感覺，所以我不只主體及橋樑外，更特別將後方的大樓用了HDR的方式調整過，讓黑色以及暗黃色更為分明使主要畫面有了延伸的效果。

花仙子（圖四）

比花還要輕盈，這種拍攝的方式已經有一段時間了，有許多人會想到用釣魚線。確實網路上有許多飛翔系列的作品是用釣魚線，不過大多在牽引時會碰到許多的麻煩，釣魚線並不是綑在黏土人身上一根就能完成的，那樣只會看到黏土人在空中打轉甚至被拉掉損壞等等，網路上的飛翔作品在使用釣線時，大多都是附近有樹木或是自己架設竿子，好讓一根根釣魚線捆綁固定住，固定好或許就要花費相當大的功夫，但對我而言，黏土人要到哪我就要輔助讓她到哪裡去，今天我要拍攝一百張飛翔在不同地方的作品，那麼飛翔的方式必須是自由不被固定的。

這裡要介紹的就是黏土人的支架，黏土人的支架是可拆裝的，將大概五隻左右黏土人的高度連接成一隻支架，就成了一支長長的竿子，固定於黏土人的背部並操控竿子就能夠讓黏土人自由的飛行了，黏土人的支架可以作彎曲的動作並且穩定度高，只要拿得穩就不會晃動，這樣一來要飛多高多低，各種手可到達的地方都能夠自由自在地飛翔了。

圖四

花仙子（圖四）／與「姊妹的冒險」相同，我是在逆光進行拍攝，另外在飛行的狀態下踩在花朵上反而是較為困難的，可以依據花朵的高度來調節支架的長短。將支架與花莖的部分一同做控制，這樣就算有自然風也不會讓花朵偏移掉，控制住了主體及花朵之後，就是補光與構圖的部分了。在晴天早晨及中午拍攝野外的花圃時，自然光相當強烈，若是一個人拍攝的話不訪咬著一塊柔光的反板吧，不過與草叢間攝影不同的是光源會較為充足且無割臉的陰影，簡單的後製就可以完成作品了。

閃耀大道（圖五）

夜晚要如何將主體拍攝清晰？這是很多人的疑問，當然可以用閃燈直接閃爍在主體上面，不過這樣的就變成主體亮的很詭異，周遭卻是非常黑暗，以黏土人攝影而言有個絕大的優勢，就是黏土人可以長時間站立不動，使用長時間曝光的方式將微弱的恆定光慢慢照射在黏土人各個角度，成像紀錄了所以明亮的部分後就可以讓主體明亮起來，並且適當的控制恆定光柔度及亮度，可以讓照射在黏土人身上的光芒不會過亮。這個方法的好處除了主體明亮以外，還可以完全保留該區域的光芒，也可以做到身後的光芒照射在主體上的光影，這樣一來主體就可以完全容入場景之中並且不會過曝也不會過暗。

圖五

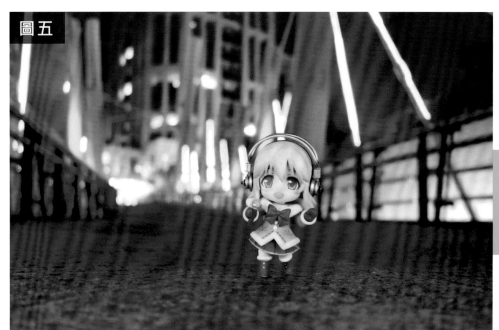

咖哩棒（圖六）

光殘留繪圖算是很常見的一種攝影技巧，原理就如同仙女棒寫字相同，利用長曝光去做光的描繪，使用可以變換各種顏色的螢光燈或螢光棒的話，就可以描繪出像這樣七彩的作品。

在拍攝這類光的話，作品周圍的環境光會顯得相當重要，若是附近的光芒過強或是背景遠處的光太強的話，螢光的光芒就會被蓋掉。我在拍攝這張作品十分為兩個步驟（如左）

（１）我選定了一處環境光相當微弱的地方，並且自備恆定光補光機，首先決定好攝影角度後架設支架，先拍攝一張普通的人物夜拍如同，閃耀大道，一般。

（２）不移動相機的狀況下在拍數張螢光繪圖的成像，最後再將主體明亮的人物與拍攝下來的光繪圖做疊層合併。

這樣做法的好處是主體會明亮，以及螢光繪圖也能清楚的表現出來，並且多張的繪圖也能夠作融合，決定哪一張的成像適合自己所想要的成果，如果沒有先拍攝一張主體清楚的作品的話，那麼主體身上的光就只剩下螢光的顏色，會顯得相當灰暗，並且畫面容易搞不清楚主角是誰。

咖哩棒（圖六）／數張光繪的合成相當的簡單，以 Photoshop 來做處裡的話，只要將想要的繪圖成像疊至同一影像檔案，再將疊入的所有圖層屬性更改為 "變亮" 即可。這樣一來除了可以將數張光繪合併為一張以外，還可以快速的做單張圖層的修改及刪減的動作。

散步在午後（圖七）／在許許多多的地方都可以利用自然光達到不錯的效果，利用自然光是達到主體融入場景中最快的方法，也會是最為正確的色調，利用自然光的方法有許多，在戶外看到人像以及婚紗的攝影時，將目光放在攝影師的助手上，就可以看到他們會拿出各式各樣的道具去做輔助，反光板柔光布等等都是相當常見的，就小物而言運用恆定光以及溫色色片，其實就已經能夠運用在大多數的場景了。

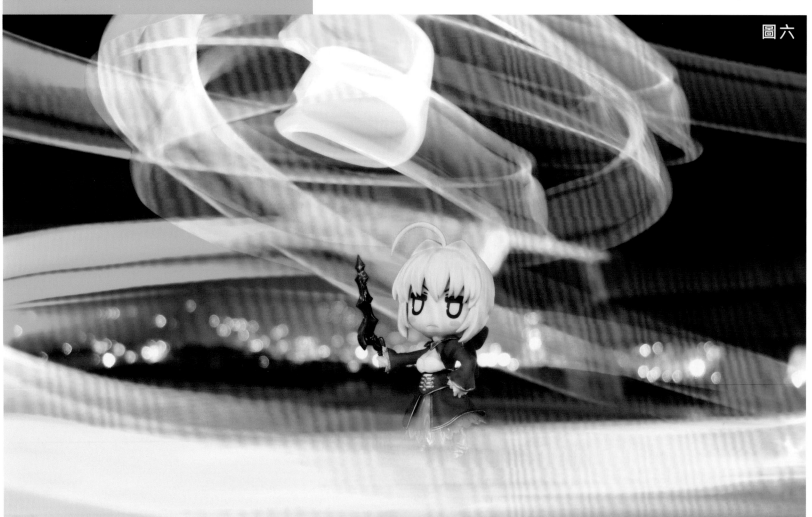

圖六

圖七

散步在午後（圖七）

自然光的運用一直都是很重要的，在艷陽高照時到了山林間，會發現光芒柔和許多，並且會有許多穿過樹枝樹葉間細照射下來的光可以運用，這時候黏土人就可以發揮他很小一隻的長處，雖然她不能像人像攝影般，讓點點的光芒照射在身上，不過卻可以很容易的決定照射在身上的光芒強弱，站在豔陽無法直接照射的地方也能夠保留環境光的色溫，有時候在拍攝時會誤會站在最明亮的地方主體才會清晰好看，其實是不一定的，站在明亮足夠的地方就能夠拍攝的清晰了，站在豔陽下反而會造成過曝而難以補救。

花仙子（圖八）／我在拍攝這張作品時分為兩個部份去做後製，一是 HDR 成像的製作、二是專注於黏土人的後製。隨後我將兩張作品合成為一張讓黏土人，處於高色彩的狀態並且讓周圍的菊花細節顯現得更加明顯，並用圖層可見度來調整使菊花並不會成為畫面中的主角就完成了。

圖八

花仙子（圖八）

有著像是黏土人這樣的主體，再將白色的花朵作為陪襯拍攝時，容易會變成「白色的團塊」，作品中的花朵是菊花，在大光圈的狀態又不想讓近距離的花朵細節消失的時候就可以使用 HDR（高動態範圍成像）了，使用 HDR 的優點就是將細節顯現得清清楚楚，準備不同曝光的影像並可調整下列細節

（1）強度（strength）：指的是 HDR 影像之強度。

（2）色彩飽和（Color Saturation）：可以增加色彩的飽和度。

（3）亮度（Luminosity）：可以讓畫面變得像「畫」一般。

（4）對比（Microcontrast）：增加細節，拍攝特殊材質時可以利用這裡來增加質感。

（5）平滑（Smoothing）：可以控制光線的平滑讓畫面有夢話般的感覺。

以上透過調整這五項目就可以做出常見的 HDR 影像了，而一般在使用 HDR 時，大多是用在於風景等攝影，或是用在人像或是黏土人的攝影時，就會讓臉部細節過於明顯甚至可怕，畢竟在拍攝人像及黏土人時還是以主體為主，而 HDR 會使畫面細節增加許多，也容易讓畫面的主角變成在背景上面，所以又是光滑的人面又是 HDR 的作品其實並不多。

Cmaz!!
X
塔客文創交流協會

輕 小 說 插 畫 師 訪 談

當提到紅遍世界的奇幻小說《哈利波特》，我們一定會記得作者是J.K.羅琳；假如提到經典推理小說《福爾摩斯》，我們不會忘記作者是柯南·道爾。一部小說的成功與否，最受矚目的往往是作家本身的特質與文筆，但不可否認的，一部小說若要完整、精彩，其「插畫師」的重要性不容小覷。這一期，Cmaz很榮幸訪問到「塔客文創交流協會」裡，兩部輕小說的作家與繪師搭檔，邀請他們一起來分享一部輕小說從無到有，當中的角色分配以及相關的工作內容。

《我是公主，但是我很窮》

作者：克里斯／繪師：阿FOR

c…非常榮幸邀請兩位受訪，請你們先簡單介紹這篇輕小說，並和讀者分享最吸引你的地方。

F…一開始是因為在巴哈上連載輕小說的介紹文，得知克里斯要在友人狐面上連載輕小說，並且想要為作品找插畫師，我先看過了克里斯的輕小說之後，覺得這是我可以接手的題材進而答應參與的。

我喜歡這篇輕小說主要在於角色的個性鮮明，可以挑戰不同的肢體語言和表情，故事內容真的很不錯。雖然偶爾會有一些在這個年紀看起來有點老的梗，不過主要還是因為比起科技感，我更喜歡畫幻想類型的東西。

戰鬥的部份描寫的相當清楚，這點我相當欣賞，因為在構思時會有相當清楚的畫面，角色們的互動也挺有趣的，會讓我想繼續看下去！

c…一部小說作品裡，穿插的插圖也相當重要，想請您分享一下，當從「繪師」來表現的插畫時，有沒有特別需要注意的地方，或心態上有何不同呢？

F…其實我自己沒有特別去想這兩者之間的差別，但必須要說的是，我覺得最大的差異在於繪師是以單幅的「海報」感覺來表現，注重在整體的畫面，但「插畫師」則是要以「漫畫」的分鏡來當出發點去想，要在一個或多格的畫面裡表現出動態與故事進行中的感覺。

當以繪師身分在創作時，我會用「照片」的感覺來想，但畫《我是公主，但是我很窮》的插畫時，我就想成是在畫一篇漫畫了。

c…繪師會不會擔心無法完整詮釋小說家的內容，或是自己的想法與小說家有出入？而作者部份，有沒有曾經發生過，畫出來的東西與原作不符，而進行討論或修改的呢？

F…這是一定會有的，所以每次在畫的時候，都要一直和作者討論細節，不過克里斯給了我很大的空間，甚至常常接受我的意見修改了小說的內容。

通常我們都會先互相討論，因為我認為插畫師更是賦予我筆下作品靈魂的重要推手，而且我身為一個創作者，最大的責任就是把故事說好，將故事傳到讀者的心中。

基於這樣的理念，我更鼓勵插畫師多多表達他的想法跟意見，畢竟他也是這部作品的父母之一。

克…雖然我是催生這部作品的作者，但是插畫師也同樣是這部作品的父母（是的，我們筆下的作品就是『我們』的孩子）

c…創作或繪畫的過程中，有沒有遇到什麼樣的瓶頸？

克…一定有的（大笑），不過似乎我自己比較遇到…：哈哈（心虛），因為我很希望自己的故事能完整呈現在讀者心中，所以我常常會撰寫許多版本，甚至也發生我無法真正寫出所想要的故事，而刪除整篇又重新寫的情況，最高紀錄刪刪減減超過兩萬多字數（汗），要如何克服這些瓶頸，我的方式很簡單，就是跑去看電影或是打電玩XDD最多上酒吧喝酒放空自己，往往最後就會有方法去解決了。

F…最常碰到的瓶頸，大概是不知道要選哪一幕來畫吧，因為故事變精彩的，時常會有好幾幕想畫的地方，但是卻因為這是輕小說而不是漫畫，不能太多張畫。

所以通常這時會我和克里斯討論哪幾幕比較好，幸好我們的觀念還挺相近的，常常想的畫面都是同一幕（笑）也因為克里斯寫的內容重點分明，我想他會想看到的八成就是帥氣或是殺必死之類的畫面吧！

克服瓶頸的方法就是打電動和看漫畫或動畫，配個冰咖啡、放著電影配樂之類對我都挺有幫助的。

c…由於這是第一次在Cmaz!!上訪問有關於輕小說這個領域，有沒有什麼創作心得想要分享給我們的讀者呢？而對於這部輕小說作品，將來會有什麼樣的期待或是方向呢？

克…其實說來說挺不好意思，這部輕小說是我第一部也是第一次寫小說的作品，在創作故事的過程中，自然無法像有資歷的專業作家這麼的得心應手。不過即便在過程中是步步艱辛，但是我還是感到無比快樂，因為看著筆下的人物慢慢活出自己的人生，那種成就感跟感動是很難用文字去形容的。

至於將來會有什麼樣的期待，其實莫過於能步上出版實體書一途，相信這也是大多數作者的夢想，不過如果還可以再更貪心的話，我個人更希望能否被發掘進而製作成動畫了（大笑）我是很認真的！（眼睛閃爍貌）

《基米爾的旅行手誌》

作者：月亮熊／繪師：梓

ㄈ：非常榮幸邀請兩位受訪，請你們先簡單介紹這篇輕小說，並和讀者分享最吸引你的地方。

月：這篇小說的主題是「尋龍」，描述一對受龍詛咒的男女主角踏上異地，想找到龍來解開詛咒的故事。中間出現了許多角色立場上的衝突，讓這場旅程變得十分複雜，甚至讓男女主角在最後選擇走上不同的道路。
我偏愛描述諷刺性重的故事，還有蘿莉，我也偏好美式奇幻風格。但這次之所以會偏向日系幻想的劇情，一部份也是為了配合巴哈姆特的讀者群，而且我才能盡情地發揮我對蘿莉的愛，所以這次的作品會盡量輕鬆易懂，而且不時加入一些閃光彈。

梓：月亮熊的文字很細緻，帶有很棒的情感，對我來說描寫的很到位。中古時代、民族風格、有龍有蘿莉（？）的架構我很喜歡，所以就跳坑了。
而且在看過文章後，覺得文章本身很有月亮熊的風格，只是在情感的表現上大過之前拜讀的《快樂的天遣軍》，角色彼此都相當內斂，卻有豐富的情感演繹。所以這邊下的功夫，很期待後續的發展。
雖然我主要負責插圖，理論上會比較希望讀者把目光放在圖上，不過這些圖畫能夠幫助閱讀者將文字吸收進去。

ㄈ：一部小說作品裡，穿插的插圖也相當重要，因為人是視覺的動物，往往這些圖畫能夠助讀者將文字吸收進去。Cmaz過往都是以單一圖畫的作品分享給讀者，但這一次很榮幸邀請到與作家共同創作的繪師，想請您分享一下，當從插畫創作的繪師要為小說創作插畫時，有沒有特需要注意的地方或心態上的轉變，可以分享給其他年輕的繪師做參考呢？

梓：目前我和月亮熊之間的合作而言，其實我覺得那算是一個畫圖的人想追求到什麼程度。
以我的想法來說，「繪師」的作畫方式我會想成封面看待，目的是吸引別人的第一印象，讀者可以透過那張圖理解這本小說可能的風格、角色外貌、以及這部作品的主題是否吸引到你，所以構圖上誇張一點也無妨。
而「插畫師」的作品穿插在文字間，目的有點像是加深劇情的畫面，除了用文字描述來讓讀者想像畫面外，也能透過實際的畫面有更強烈的氣氛渲染。

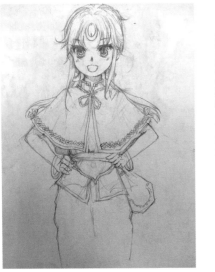

月：由於我自己是遊戲美術，所以我經常要接收很多畫圖的需求，這時候有兩種選擇，你可以完全照需求畫，做個單純收件交件的部分，也可以和需求方討論，提出自己的意見，甚至在圖中埋下你想表現的美術，這樣的情況下我也沒辦法去區分繪師與插畫師之間太大的差異XD
所以繪圖的人不應該只專注在作品上，例如表象的構圖、例如作畫的技巧之類，不論是否和小說合作的插畫，或是自己的私人創作，都是一段體驗。就算要顧慮他人的需求、設定也好，其實都是為了完善這份體驗，重點在於讓讀者了解並享受這份體驗。
所以繪圖的人從技巧出發，最後應該要讓自己成為「會說故事的人」，只是媒材從文字轉變成圖畫，身為同一部輕小說的創作人之一，這樣的思考和理解體驗的價值，是平常該內化的東西。

ㄈ：繪師會不會擔心無法完整詮釋小說家的內容，或是自己的想法與小說家有出入。作家的部分，有沒有曾經發生過，畫出來的東西與原作不符，而進行討論或修改？

梓：其實我一定會有這種擔憂，像一開始針對塔梅洛的部份有個插圖，我原本打算在她的身上安排一些偏女性化的小飾品，象徵她即使生命不斷延續，在小地方仍保有女孩子的氣質。不過月亮熊在這方面倒是覺得不必要，也或許是角色的個性原本就不是重視打扮的類型，所以這個作法後來省掉了。
基本的出入或想法上的差異，都會透過詳讀作者給的資料，以及和本人溝通來釐清。

月：我會先確定想要的畫風，雙方先從人物設定做起來，先範例圖給梓看，讓她畫完角色表情圖與全身圖，確定人物造型定案之後，他會再以繪師的角度來看看是否有更適合的視角或畫面，重打一次草稿回給我，如果雙方都沒問題了，才開始上正式的線稿。
基本上我會盡量尊重繪師的意見，因為雙方考量與著重的方向會不大相同，有時我他喜歡的畫面未必表現得比較好。

ㄈ：創作或繪畫的過程中，有沒有遇到什麼樣的瓶頸？

梓：插圖的瓶頸大概是衣飾的部份，首先是月亮熊的文章及架構都相當有民族風格，要表現這種文化需要一定的能力。
我希望自己在畫面上能將作者的架構表現出來，所以衣飾、紋飾、背景細節等小地方需要多注意一些特色，才能讓圖配得上文章描寫的內容，甚致讓讀者理解其背後的文化內涵。
至於解決的方式，就是多看一些其它知名繪者的圖，或是一些不同文化如西亞、東歐地區的美術概念，因為它們的風格頗具特色。不過紋飾的風格也會先和月亮熊確認，如圖騰、符號、徽記等象徵意義強的東西。

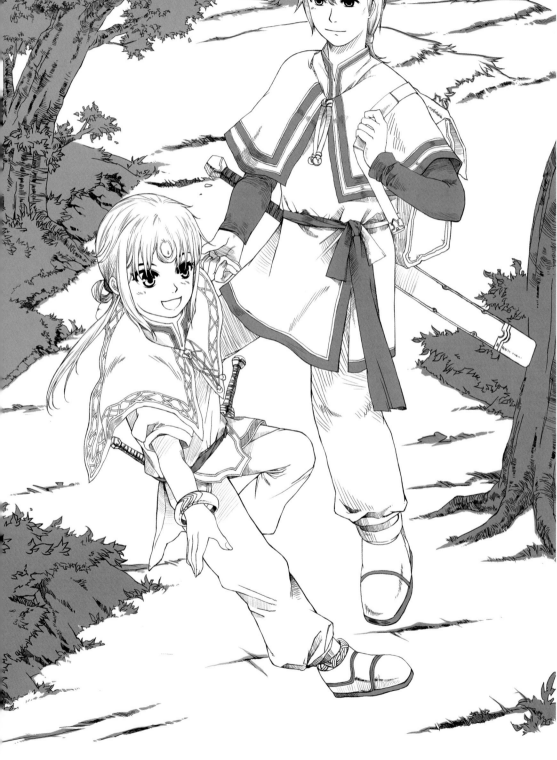

月：小說最讓我痛苦的是要在美式奇幻與日式
輕小說之間做平衡，因為巴哈姆特的讀者
群比較習慣日式輕小說，但我個人偏愛美
式奇幻。

換句話說，我要從一群肌肉猛男法師與一
群高露出度的女精靈之間，找到大家都能
接受的平衡點（誤）。

再來就是我寫作的描述方式，很擔心會太
冷硬無法吸引觀眾，所以我盡量在每篇都
留下一些爆點或伏筆，也盡量省去細節描
繪的部份。

ㄟ：由於這是第一次在Cmaz!!上訪問有關於
輕小說這個領域，有沒有什麼創作心得想要
分享給我們的讀者呢？而對於這部輕小說
作品，將來會有什麼樣的期待或是方向呢？

梓：其實我比較在意「現實感」與「邏輯性」。
角色之間感情的變化、說話的方式、互動
的形式；設定的合理、基礎知識的充足、
設定細節的深度，這些是我比較希望對
小說有興趣的人，在創作之前能夠先加強
的東西。

月：設定狂人未必是好的說書人，有時老梗的
劇情也能透過動人的文筆打動讀者。我覺
得作者如果有很創新的想法，這樣很好，
但寫作的水準依舊要跟上那些創意才行。

至於對我自己小說的期許我覺得很簡單，
只要『我喜歡寫的故事，讀者也喜歡看，
這樣就夠了』，我覺得這應該也是大部份
寫手的期望。

Cmaz 徵稿活動
臺灣同人極限誌

投稿吧！

Cmaz即日起開放無限制徵稿，只要您是身在臺灣，有志與Cmaz一起打造屬於本地ACG創作舞台的讀者，皆可藉由徵稿活動的管道進行投稿，Cmaz編輯部將會在刊物中編列讀者投稿單元，讓您的作品能跟其他的讀者們一起分享。

投稿須知：

1. 投稿之作品命名方式為：**作者名_作品名**，並附上一個txt文字檔說明創作理念，並留下姓名、電話、e-mail以及地址。

2. 您所投稿之作品不限風格、主題、原創、二創、唯不能有血腥、暴力、過度煽情等內容，Cmaz編輯部對於您的稿件保留刊登權。

3. 稿件規格為A4以內、300dpi、不限格式（Tiff、JPG、PNG為佳）。

4. 投稿之讀者需為作品本身之作者。

投稿方式：

1. 將作品及基本資料燒至光碟內，標上您的姓名及作品名稱，寄至：
威智創意行銷有限公司 106台北郵局第57-115號信箱。

2. 透過FTP上傳，FTP位址：ftp://220.135.50.213:55
帳號：cmaz　密碼：wizcmaz
再將您的作品及基本資料複製至視窗之中即可。

3. E-mail：wizcmaz@gmail.com，主旨打上「Cmaz讀者投稿」

如有任何疑問請至Facebook 粉絲團 **http://www.facebook.com/wizcmaz** 留言

亦可寄e-mail: **wizcmaz@gmail.com**，我們會給予您所需要的協助，謝謝您的參與！

臺灣同人極限誌

我是回函

❶ _____
❷ _____
❸ _____

本期您最喜愛的單元
（繪師or作品）依序為

您最想推薦讓Cmaz
報導的（繪師or活動）為

您對本期Cmaz的
感想或建議為

基本資料

姓名：　　　　　　　　　　電話：

生日：　　/　　/　　　　　地址：□□□

性別：　□男　□女　　　　E-mail：

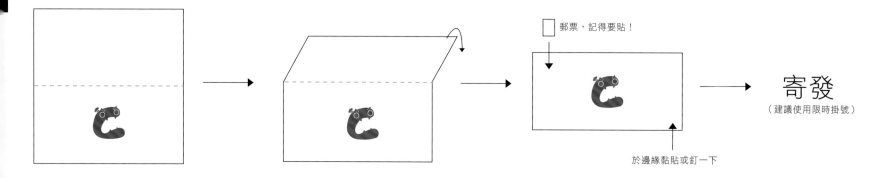

郵票，記得要貼！

寄發
（建議使用限時掛號）

於邊緣黏貼或釘一下

郵票黏貼處

vol.17

WIZ.DESIGN 威智創意行銷有限公司 收
106台北郵局第57-115號信箱

Cmaz!! 期刊訂閱單
臺灣同人極限誌

訂閱價格

國內訂閱		一年4期	兩年8期
	掛號寄送	NT. 900	NT.1,700
國外訂閱（航空訂閱）	大陸港澳	NT.1,300	NT.2,500
	亞洲澳洲	NT.1,500	NT.2,800
	歐美非洲	NT.1,800	NT.3,400

• 以上價格皆含郵資，以新台幣計價。

購買過刊單價（含運費）

	1~3本	4~6本	7本以上
掛號寄送	NT. 200	NT. 180	NT. 160

• 目前本公司Cmaz創刊號已銷售完畢，恕無法提供創刊號過刊。
• 海外購買過刊請直接電洽發行部（02）7718-5178 詢問。

訂閱方式

劃撥訂閱	利用本刊所附劃撥單，填寫基本資料後撕下，或至郵局領取新劃撥單填寫資料後繳款。
ATM轉帳	銀行：玉山銀行（808） 帳號：0118-440-027695 轉帳後所得收據，與本刊所附之訂閱資料，一併傳真至2735-7387
電匯訂閱	銀行：玉山銀行（8080118） 帳號：0118-440-027695 戶名：威智創意行銷有限公司 轉帳後所得收據，與本刊所附之訂閱資料，一併傳真至2735-7387

郵政劃撥存款收據 注意事項

一、本收據請妥為保管，以便日後查考。

二、如欲查詢存款入帳詳情時，請檢附本收據及已填之查詢函向任一郵局辦理。

三、本收據各項金額、數字係機器印製，如非機器列印或經塗改或無收款郵局收訖者無效。

訂購人基本資料

姓　　名		性　別	□男 □女
出生年月	年　　月　　日		
聯絡電話		手　機	
收件地址	□□□		

(請務必填寫郵遞區號)

學　　歷：□國中以下　□高中職　□大學/大專　□研究所以上

職　　業：□學 生　□資訊業　□金融業　□服務業　□傳播業　□製造業　□貿易業　□自營商　□自由業　□軍公教

訂購資訊

● 訂購商品

◎ Cmaz!!臺灣同人極限誌
□ 一年4期
□ 兩年8期
□ 購買過刊：期數＿＿＿＿＿＿＿＿

● 郵寄方式

□ 國內掛號　□ 國外航空

● 總金額　NT.＿＿＿＿＿＿＿＿

注意事項

• 本刊為三個月一期，發行月份為2、5、8、11月1日，訂閱用戶刊物為發行日寄出，若10日內未收到當期刊物，請聯繫本公司進行補書。

• 海外訂戶以無掛號方式郵寄，航空郵件需7~14天，由於郵寄成本過高，恕無法補書，請確認寄送地址無虞。

• 為保護個人資料安全，請務必將訂書單放入信封寄回。

威智創意行銷有限公司
郵政信箱：106台北郵局第57-115號信箱
電話：(02)7718-5178　傳真：2735-7387

WIZ.DESIGN

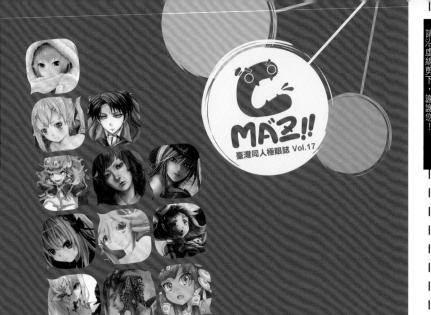

CMAZ!!
臺灣同人極限誌 Vol.17

書　　　名：Cmaz!!臺灣同人極限誌 Vol.17
出版日期：2014年2月1日
出版刷數：初版一刷
出版印刷：威智創意行銷有限公司
發 行 人：陳逸民
編　　輯：董　剛
美術編輯：黃鈺雯、龔聖程
行銷業務：游駿森

作　　者：Cmaz!! 臺灣同人極限誌編輯部
發行公司：威智創意行銷有限公司
總 經 銷：紅螞蟻圖書

電　　　話：02-7718-5178
傳　　　真：02-2735-7387
郵 政 信 箱：106台北郵局第57-115號信箱
劃 撥 帳 號：50147488
E-MAIL：wizcmaz@gmail.com
Facebook：www.facebook.com/wizcmaz
Plurk：www.plurk.com/wizcmaz

建議售價：新台幣250元

98.04-4.3-04

郵 政 劃 撥 儲 金 存 款 單

帳號 5 0 1 4 7 4 8 8

收件人：
生日：西元＿＿＿年＿＿＿月
收件地址：
聯絡電話：
E-MAIL:
統一發票開立方式：□二聯式 □三聯式
統一編號
發票抬頭

請沿虛線剪下，謝謝您！

金額 新台幣（小寫）

仟 佰 拾 萬 仟 佰 拾 元

戶名 威智創意行銷有限公司

寄款人 □他人存款 □本戶存款

姓名
電話

經辦局收款戳

虛線內備供機器印錄用請勿填寫

收款帳號戶名
存款金額
電腦紀錄
經辦局收款戳

◎寄款人請注意背面說明
◎本收據由電腦印錄請勿填寫

郵政劃撥儲金存款收據